我的可愛塗鴉 超能力！！

●●● 飛樂鳥工作室 著 ●●●

隨手一畫就萌翻你！

前言

PREFACE

怎樣簡單又快速地畫出可愛的圖畫呢？看這本書就對了！
不管是身邊的日常物品，還是不同特徵的動物和人物，這
本書都能讓你看完就會畫。

本書透過多個章節分別說明了常用工具和簡筆畫基礎知
識、日常物品、可愛的動物、人物以及簡單的花體字和創
意邊框，最後還有著色。本書畫風可愛、有趣，書中的教
學採用了簡單易懂的方法，適合對塗鴉有興趣，希望將繪
畫運用在實際生活中的朋友們。

書中還有簡單有趣的手作和場景，讓大家在學會可愛的簡
筆畫之後還能運用在別的地方。不多說了，讓我們拿起筆
一起來畫出這些可愛的插圖吧！

飛樂鳥工作室

第一章
可愛簡筆畫的基礎

第二章
日常也要萌萌的

目　錄

CONTENTS

第三章
可愛動物合集

附錄

（ 第一章 ）
可愛簡筆畫的基礎

從基礎開始練習，掌握將簡筆畫變得更加可愛
的小技巧，一起畫出萌萌的簡筆畫吧！

1.1 工具介紹

❨ 用這些工具來繪畫 ❩

用來畫線條的工具非常多，可以依不同用途使用不同的筆，也可以先選擇一款較適合自己的筆，讓我們認識一下吧！

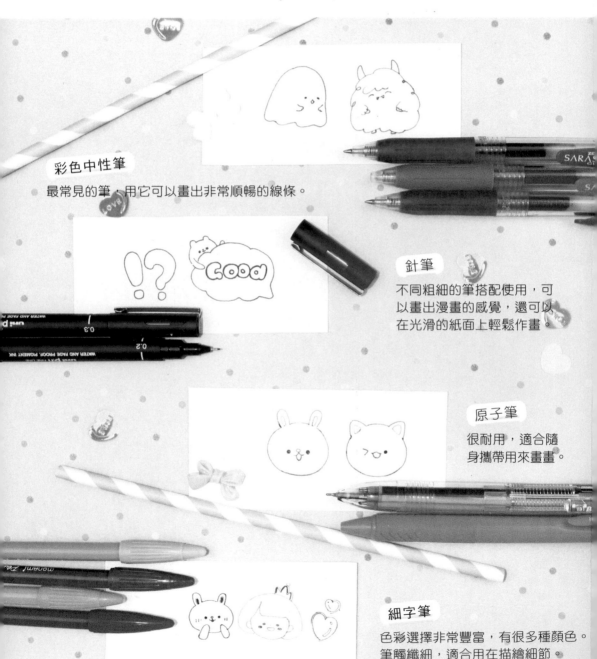

彩色中性筆

最常見的筆，用它可以畫出非常順暢的線條。

針筆

不同粗細的筆搭配使用，可以畫出漫畫的感覺，還可以在光滑的紙面上輕鬆作畫。

原子筆

很耐用，適合隨身攜帶用來畫畫。

細字筆

色彩選擇非常豐富，有很多種顏色。筆觸纖細，適合用在描繪細節。

(實用的上色工具) 用這些畫筆豐富圖畫的色彩吧！

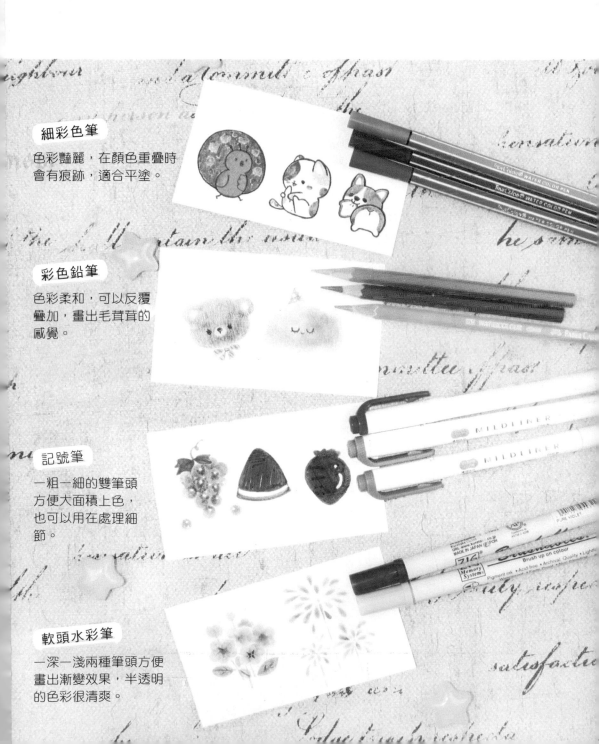

細彩色筆

色彩豔麗，在顏色重疊時
會有痕跡，適合平塗。

彩色鉛筆

色彩柔和，可以反覆
疊加，畫出毛茸茸的
感覺。

記號筆

一粗一細的雙筆頭
方便大面積上色，
也可以用在處理細
節。

軟頭水彩筆

一深一淺兩種筆頭方便
畫出漸變效果，半透明
的色彩很清爽。

1.2 綿條和圖形

直線和曲線

到底該畫直線還是曲線呢?下面展示一下直線和曲線不同的效果。

直線

彩色直線

虛線

裝飾直線

曲線

彩色曲線

圈曲線

裝飾曲線

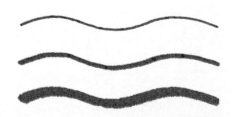

☾ 粗細大不同 ☽　　　線條的粗細也能影響簡筆畫的可愛度哦！

粗細不同
的直線和
曲線

使用細線需要描繪更多細節，
使物品偏寫實而不可愛。

畫畫要找出適合物品或者
畫面的線條粗細。

使用粗線可以概括部分細
節，但粗線會使物品顯得
粗糙。

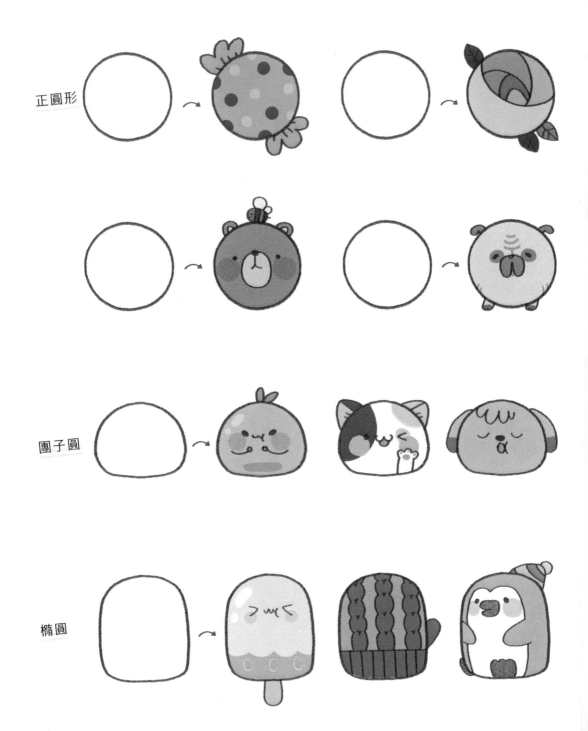

正圓形

團子圓

橢圓

～一起動動手～

在圓形上畫出各種小動物或者物品吧！

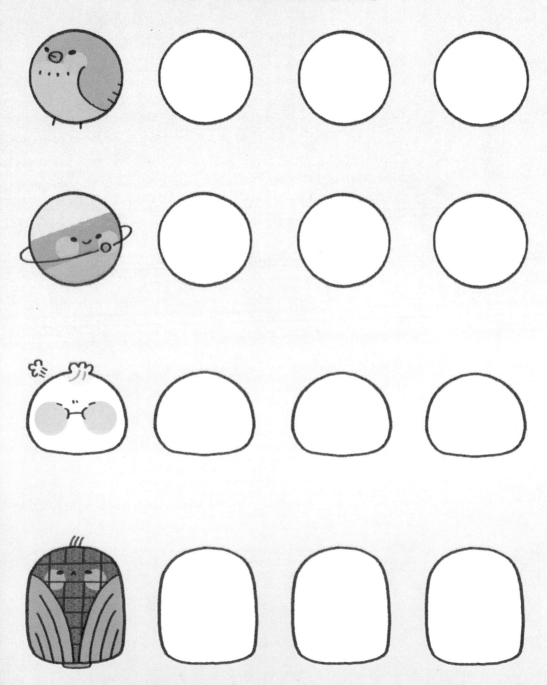

沉穩三角形 　要怎麼把三角形變可愛呢？

正三角形

倒三角形

正圓角
三角形

倒圓角
三角形

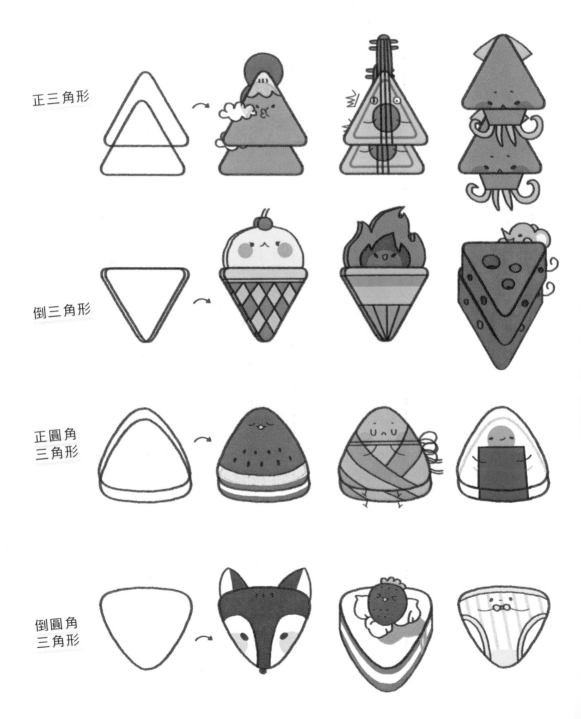

~ 一起動動手 ~

在三角形上畫出各種小動物或者物品吧！

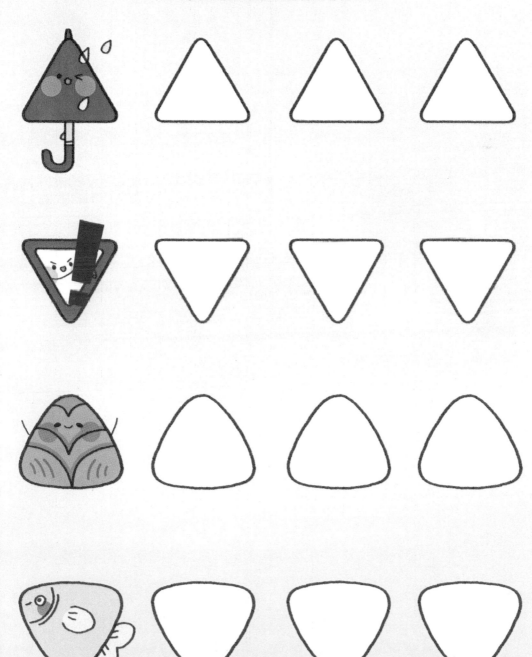

方形大冒險 規規矩矩的方形也能變得可愛。

正方形

小圓角
正方形

大圓角
正方形

圓角
長方形

~ 一起動動手 ~

在方形上畫出各種小動物或者物品吧！

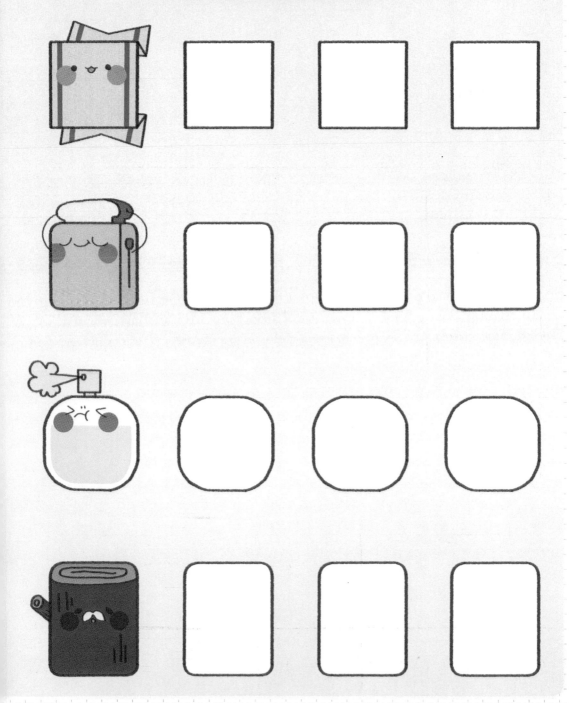

(多變的圖樣)　用不同的點線和形狀進行組合，就能畫出新的圖案啦！

基礎點線

點線變化

底色變化

~ 一起動動手 ~
用各種圖案來填充正方形吧！

1.3 變可愛的技巧

『 線條要圓潤 』

在線條的基礎上把邊角用圓弧來代替，使物品變得圓潤可愛吧！

把生硬的邊角變得柔和。

信封 熱帶魚

松樹 房屋

將直線都畫出一點點弧度。

板凳 西瓜

三明治 巴士

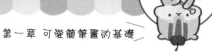

把物品簡化 適當地簡化也能讓手繪物品變得可愛哦！

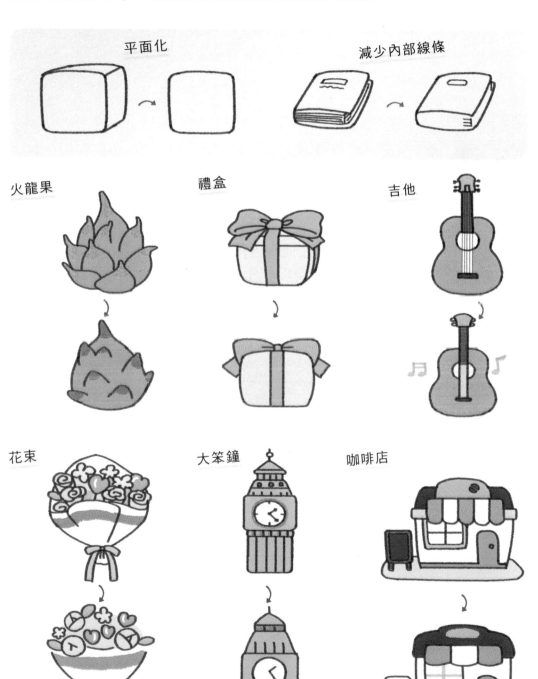

平面化

減少內部線條

火龍果

禮盒

吉他

花束

大笨鐘

咖啡店

(用表情擬人) 在物品加上表情，感覺就不一樣了呢。

普通的方形　　　　　　可愛的方形　　　　　　擬人的方形

眼睛　　　　　　　　嘴巴　　　　　　　　腮紅

中間　　　　下方　　　　上方

將表情放在不同的位置就
有不同的效果哦！

~ 一起動動手 ~
給身邊各種物品和小動物畫上表情吧!

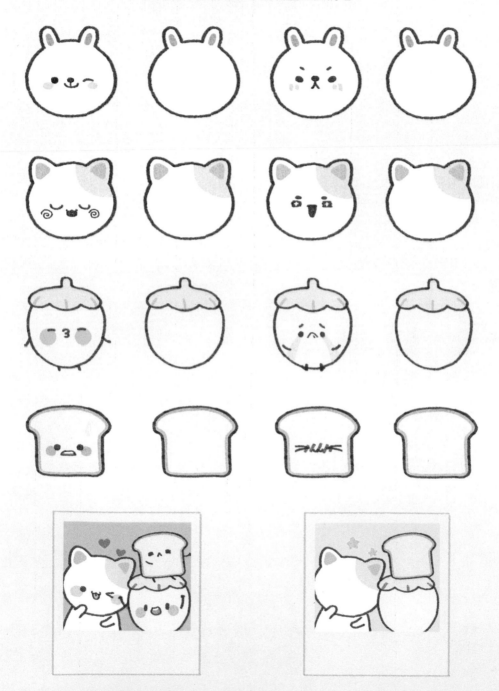

（ 表情符號 ） 適當的符號能為畫面增添氛圍喔！

開心

震驚

心動

晴天霹靂

心灰意冷

閃亮登場

萌短超可愛 在保留原有特徵的基礎上改變比例就能變可愛。

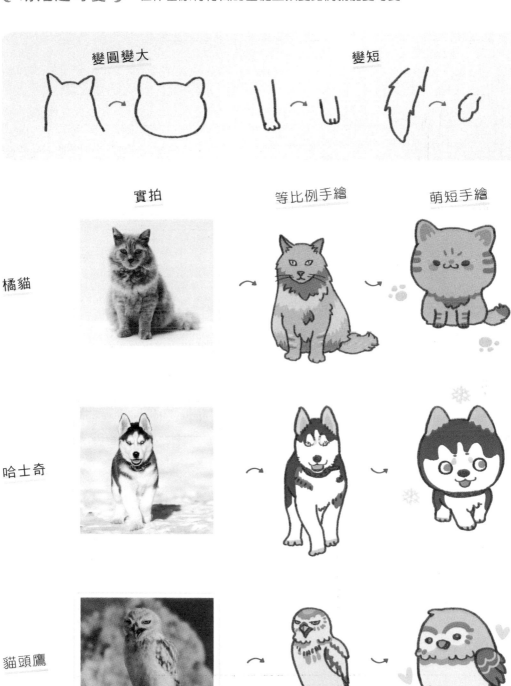

三頭身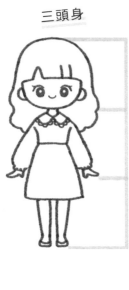

二頭身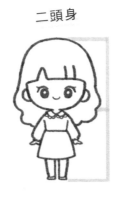

三頭身

二頭身

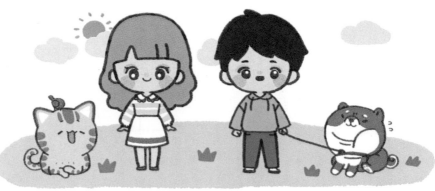

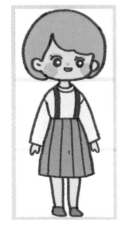

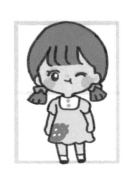

用小動作萌翻你 簡單的動作放在各種人物和動物的身上都非常可愛。

畫人物動作可以先從
最簡單的火柴人開始！

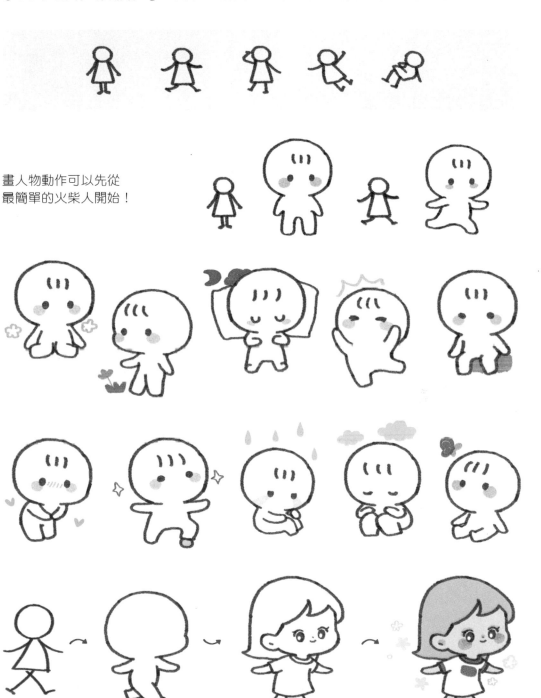

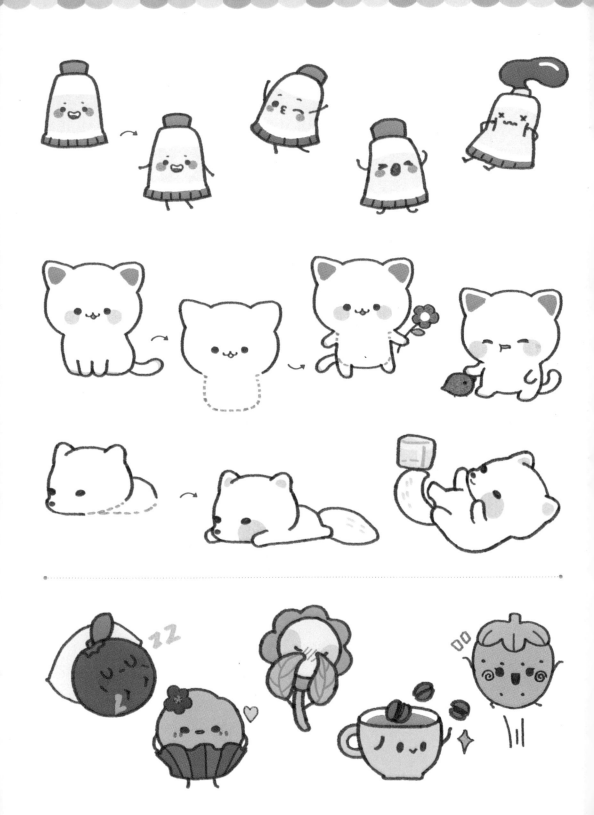

〔 第二章 〕
日常也要萌萌的

兩三筆就可以畫出身邊的可愛之物，讓我們用
簡筆畫來記錄甜甜的日常吧！

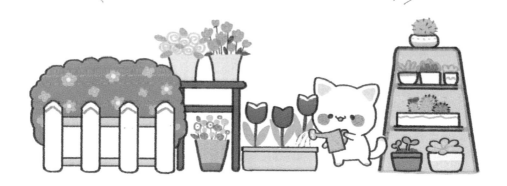

宅在家裡很開心

掃描看影片

(實用的家具家電)

實用又可愛的家具家電會給人帶來滿滿的幸福感。

小板凳

吹風機

電腦

吸塵器

電風扇

微波爐

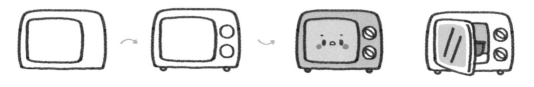

餐桌

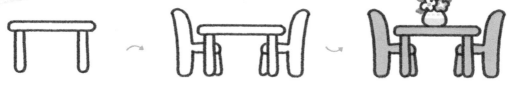

床

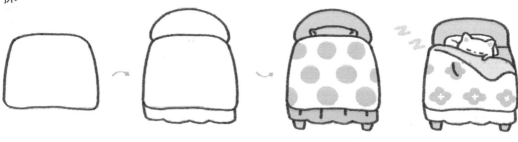

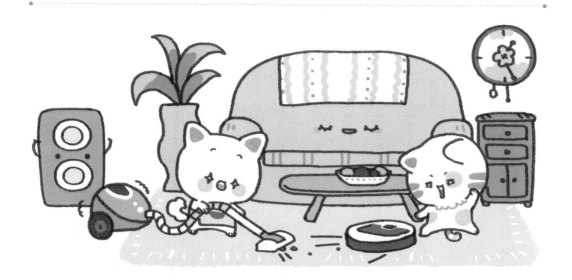

廚房變變變　　廚房裡有許多可愛的廚具和餐具，來畫畫賣力烹飪的它們吧！

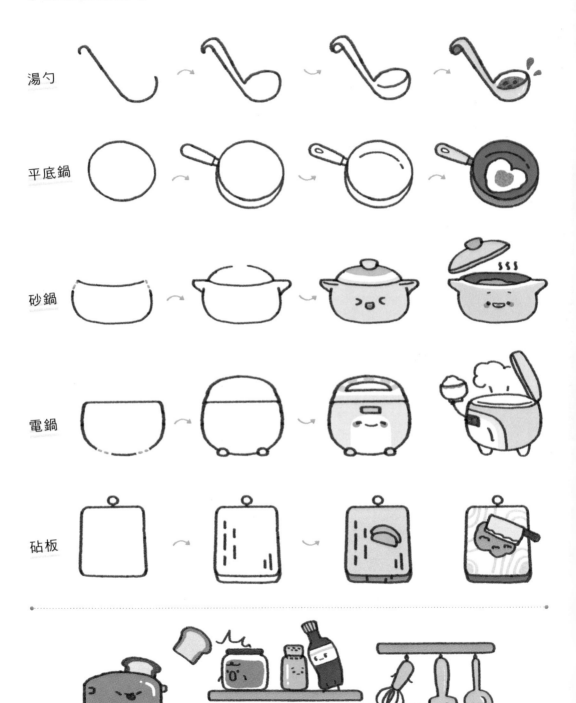

湯勺

平底鍋

砂鍋

電鍋

砧板

美妝小工具 認真塗好粉底、打好腮紅、畫好眼影，再選一隻最喜歡的口紅吧！
化妝可以讓人擁有美麗的臉龐和心情，一起來畫這些美妝用品吧！

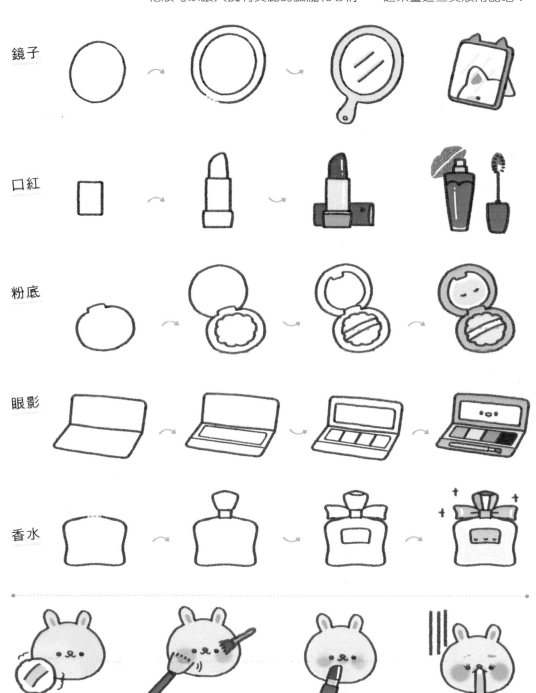

鏡子

口紅

粉底

眼影

香水

鉛筆

便利貼

釘書機

筆袋

筆記本

文件夾

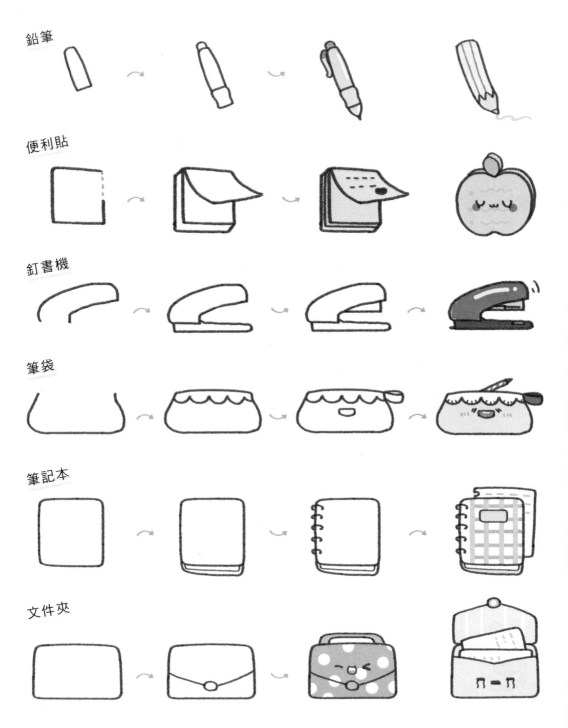

尺

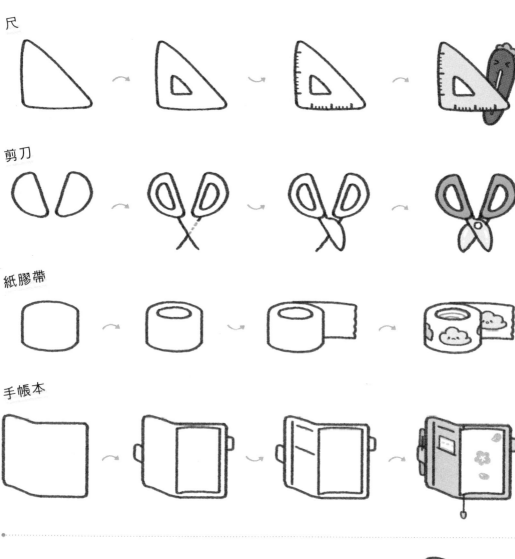

剪刀

紙膠帶

手帳本

(我的小花園) 這個世界因為一花一草的存在而變得更加美好，讓我們記錄下小小
花園裡靜靜盛放的時刻吧！

四葉草　　　　　小雛菊　　　　　櫻花　　　　　蒲公英

鬱金香

牽牛花

玫瑰花

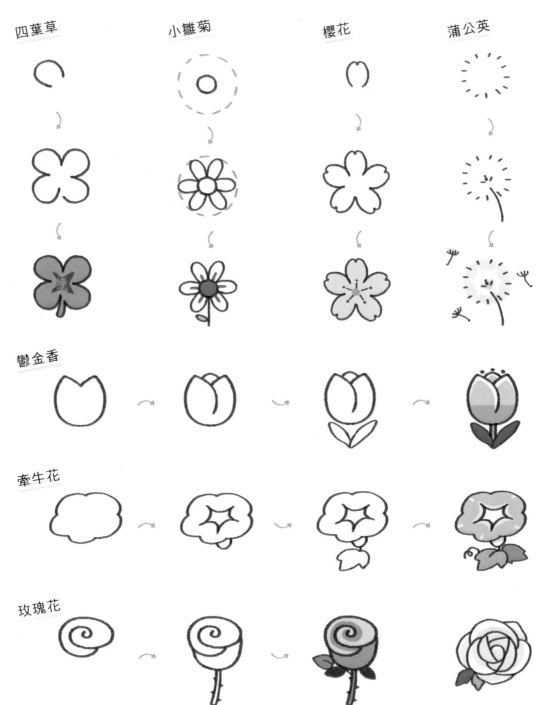

多肉植物

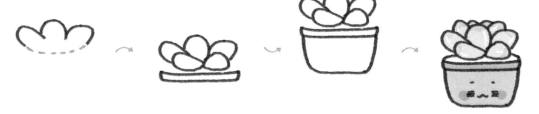

蘆薈

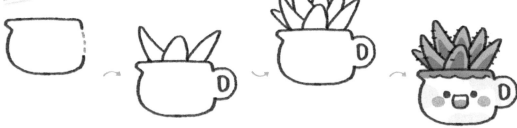

花環

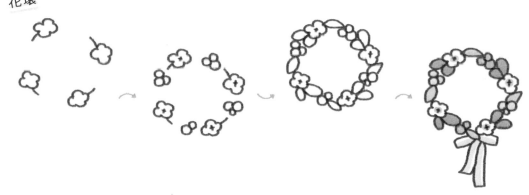

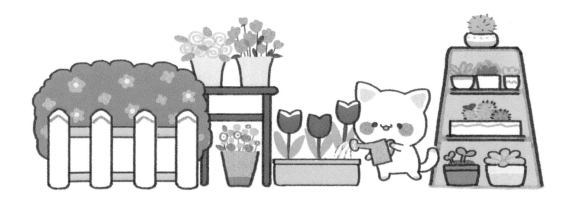

2.2 萌翻天的美食

為我們帶來營養和健康的蔬菜水果，
慢慢享用它們吧！

白菜

番茄

花椰菜

辣椒

蘿蔔

橘子　　檸檬　　西洋梨　　蘋果

葡萄

香蕉

西瓜

草莓

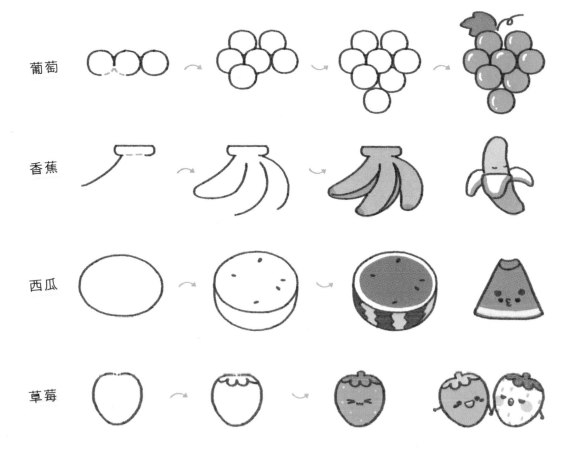

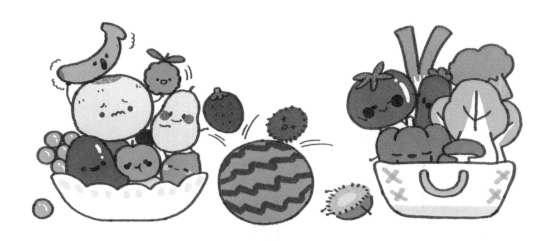

飲品真美味

冷飲解渴又涼爽，熱飲暖胃又暖心。酸甜的果汁、汽水，醇香濃厚的牛奶、咖啡……你喜歡哪一款美味飲品？

檸檬水

牛奶

優格

奶昔

珍珠奶茶

汽水

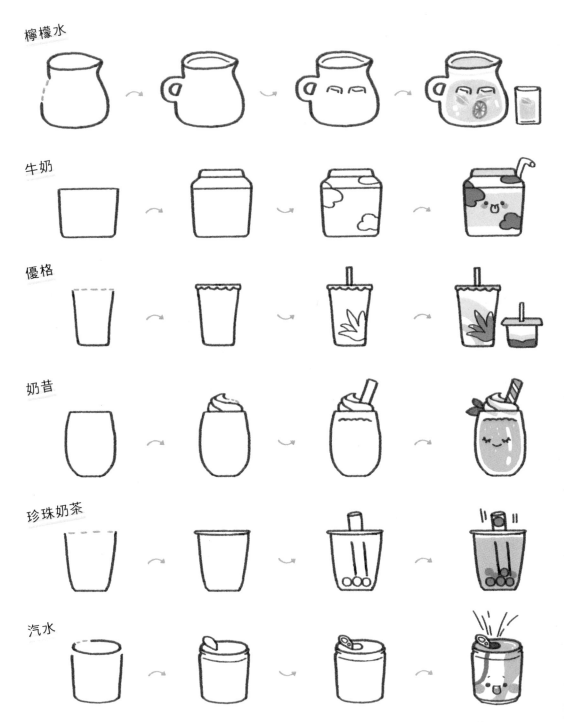

果汁

拿鐵咖啡

美式咖啡

摩卡咖啡

雞尾酒

啤酒

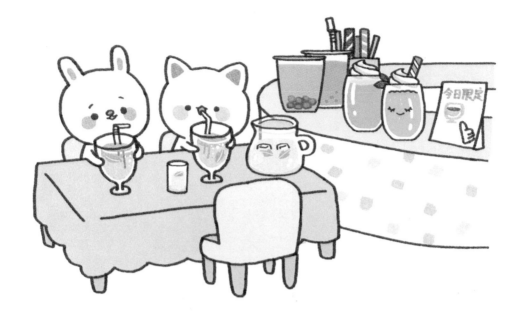

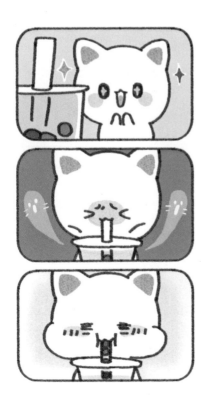

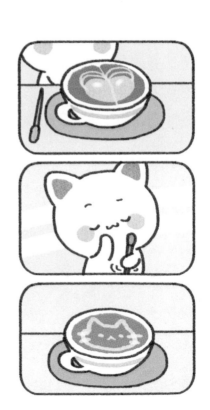

《 可口冰淇淋 》

輕輕地咬一口冰淇淋，融化在嘴裡的，是讓人難以抵抗的甜蜜。色彩繽紛的它們也是高顏值的萌物哦！

冰棒

巧克力脆皮

雪糕

水果冰棒

甜筒

冰淇淋

冰淇淋冰沙

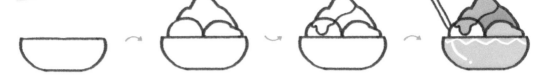

水果冰淇淋

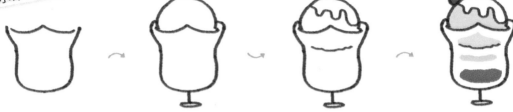

義式冰淇淋

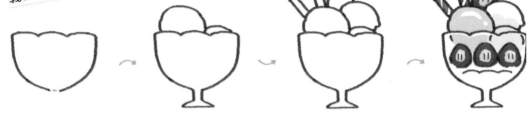

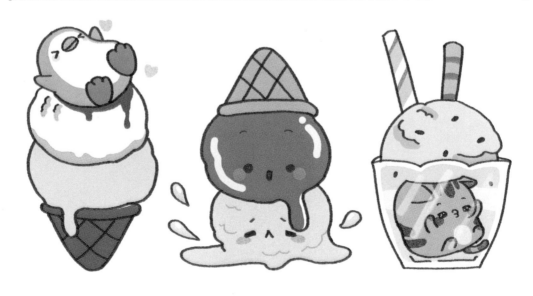

甜甜烘焙坊

無論你喜歡麵包還是蛋糕，烘焙坊都可以滿足你。
試試把它們畫出來吧！

掃描看影片

吐司麵包

瑞士卷

牛角麵包

甜甜圈

杯子蛋糕

 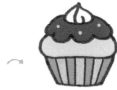

慕斯蛋糕

提拉米蘇

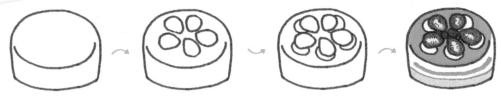

鬆餅

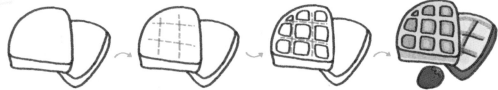

點心

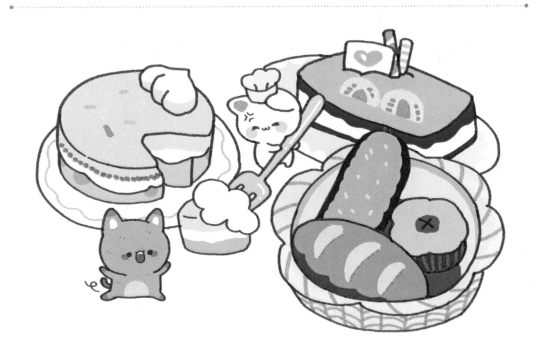

零食雜貨鋪 買好小零食裝進口袋裡，儲藏最簡單的快樂。

糖果

棒棒糖

布丁

果凍

巧克力

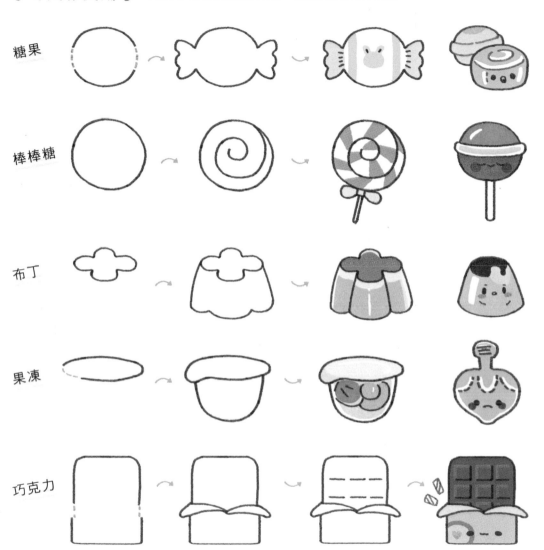

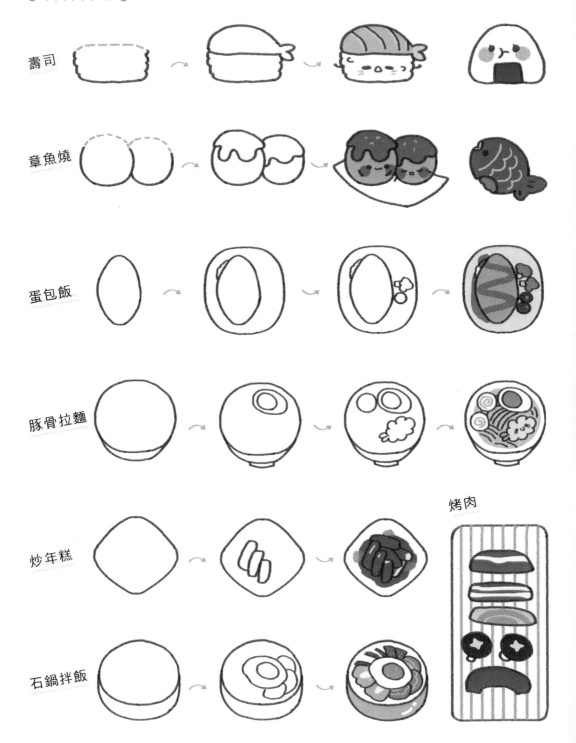

（ 日韓料理 ） 畫一畫異國的美食吧！日韓料理豐富又獨特，愛吃的你一定不會錯過。

壽司

章魚燒

蛋包飯

豚骨拉麵

炒年糕

烤肉

石鍋拌飯

（ 西式速食 ） 薯條、漢堡、披薩……好吃的速食真是讓人嘴饞。

薯條

漢堡

披薩

熱狗

捲餅

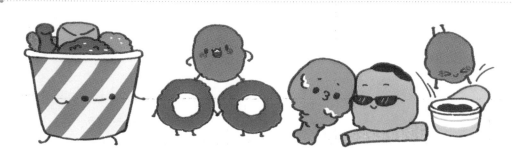

（ 中式點心 ） 味道和造型都別具一格的中式點心可愛到捨不得吃掉，那就留在畫冊裡吧！

包子

蝦餃

燒賣

桂花糕

草仔粿

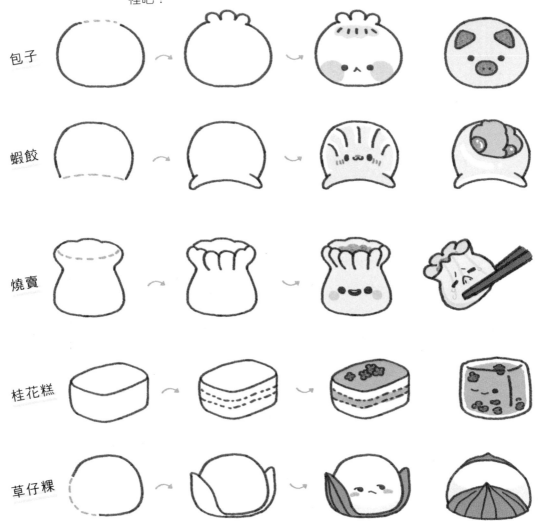

特色宵夜 火爆的小龍蝦、酥皮的烤鴨、熱騰騰的火鍋、香噴噴的燒烤……宵夜時間到！

小龍蝦　　　　烤鴨　　　　　湯圓　　　　　滷味

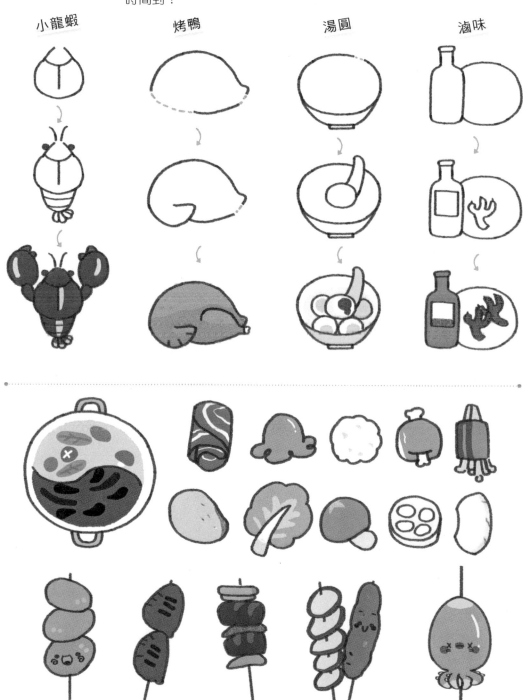

旅行日常

滿滿的行李箱

把行李箱收拾好是享受一段完美旅程的前提。

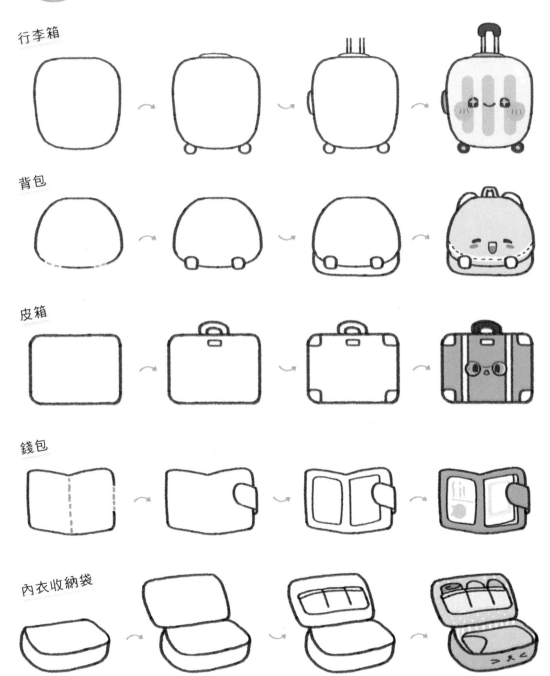

行李箱

背包

皮箱

錢包

內衣收納袋

化妝包

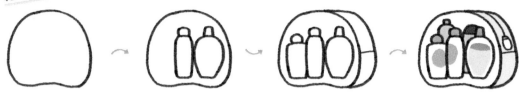

相機

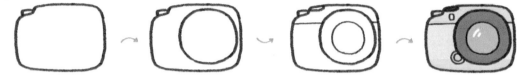

拍立得

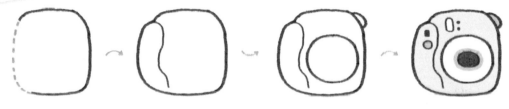

遮陽帽

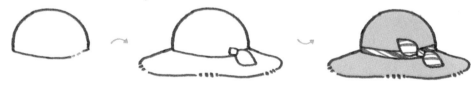

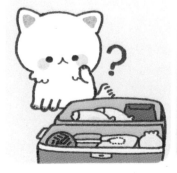
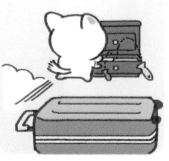

常用的交通工具　可愛的交通工具歡迎你來搭乘，旅途就要開始啦！

巴士

汽車

電動車

高鐵

火車

自行車

飛機

遊輪

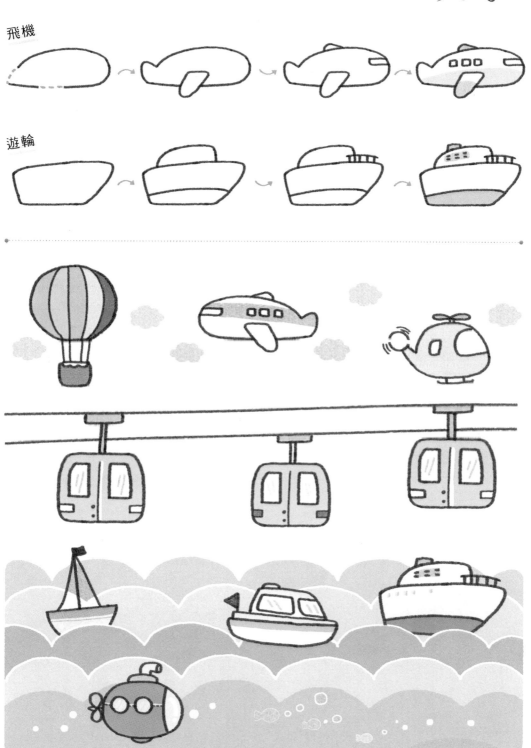

世界這麼大，總想到處去看看，感受各國的風情。旅行結束
之後，也別忘了記錄下你珍藏的旅行紀念品。

招財貓

扇子

護身符

俄羅斯娃娃

艾菲爾鐵塔

牛仔帽

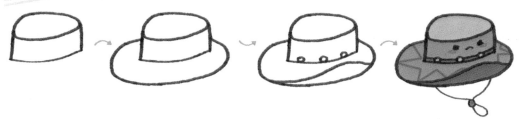

英式茶壺

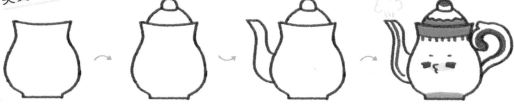

非洲鼓鑰匙圈

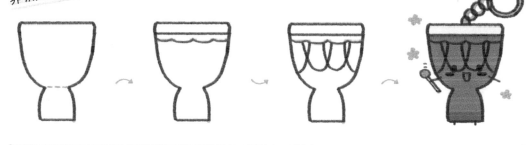

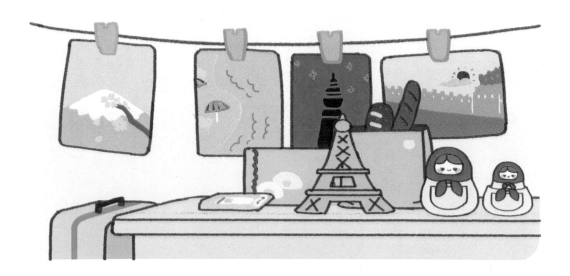

歡度佳節

❪ 開開心心過新年 ❫

在最熱鬧的日子裡和家人團聚，大家其樂融融，一起過新年！

紅包

燈籠

 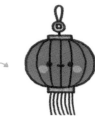

中國結

 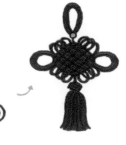

福袋

高高興興划龍舟

有好吃的粽子，還有刺激的划龍舟比賽，端午節真有意思呀！

粽子

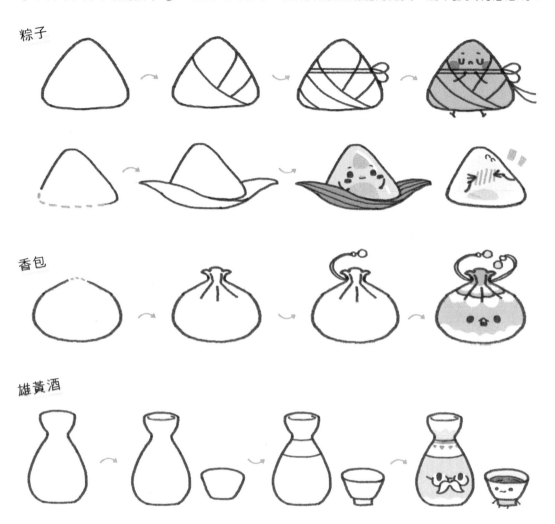

香包

雄黃酒

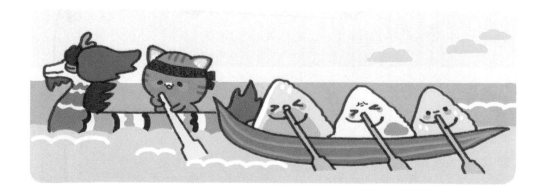

不給糖就搗蛋 萬聖節的前夕，小朋友們扮成可愛的鬼怪出來玩耍。

南瓜燈

幽靈

貓頭鷹

骷髏頭

墓碑

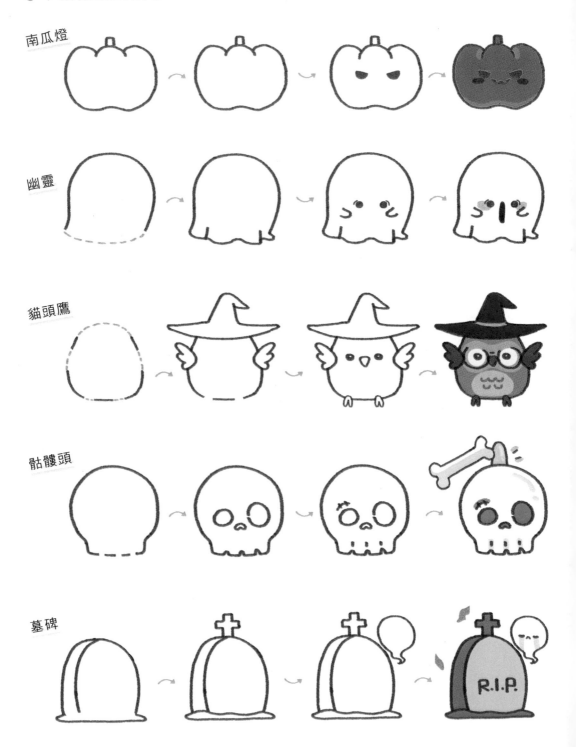

糖果

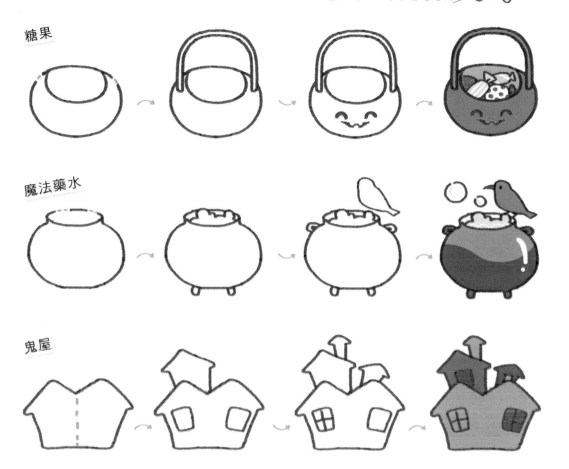

魔法藥水

鬼屋

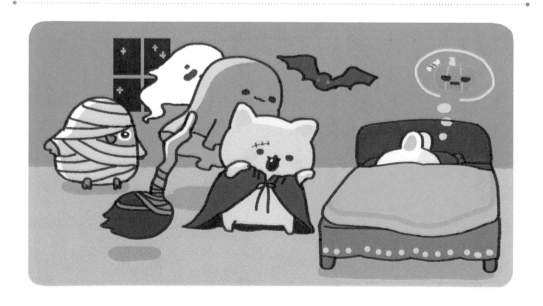

聖誕襪　　　　　鈴鐺　　　　　聖誕帽　　　　　槲寄生

聖誕樹

小雪人

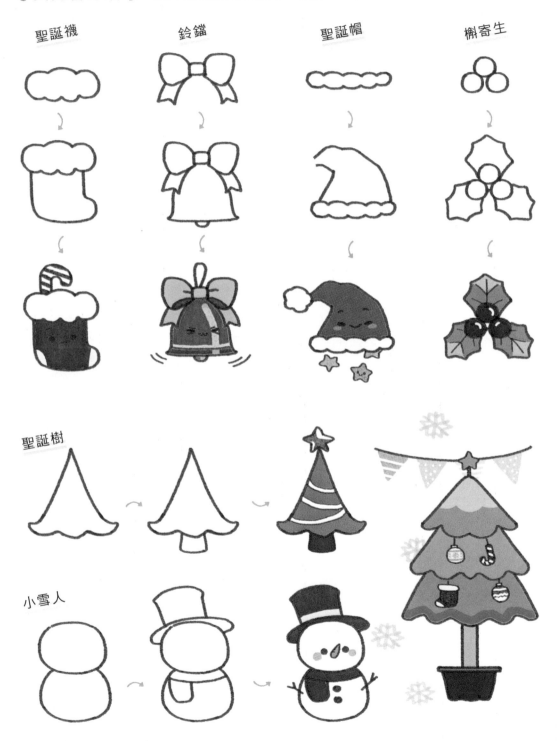

禮物

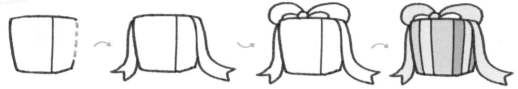

水晶球

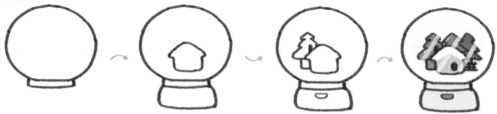

聖誕雪橇

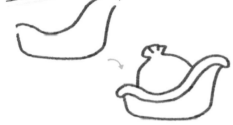
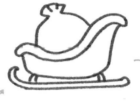

2.5 抬頭觀星

（ 天氣圖鑑 ）

天氣與我們的日常生活息息相關，學會畫不同的天氣圖案很實用哦！

晴天

雨天

多雲

打雷 　　　　　　　　　　　大風

雪花

〔 星球世界 〕 神奇的宇宙裡有好多壯麗的天文景觀，一起來捕捉它們吧！

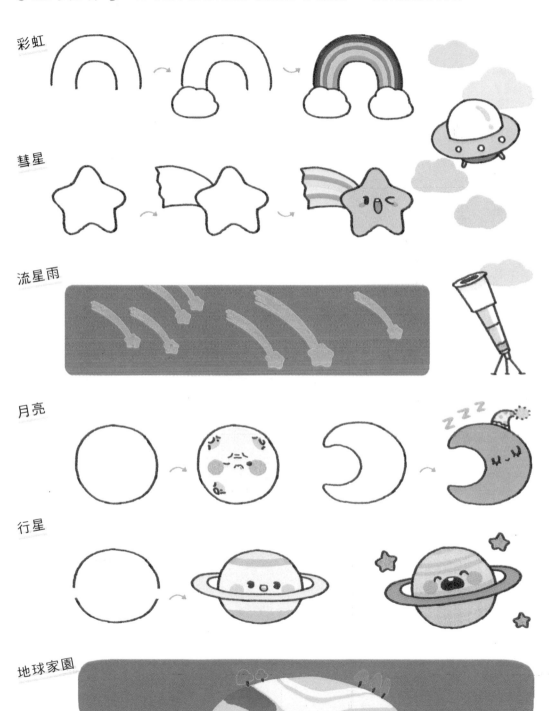

彩虹

彗星

流星雨

月亮

行星

地球家園

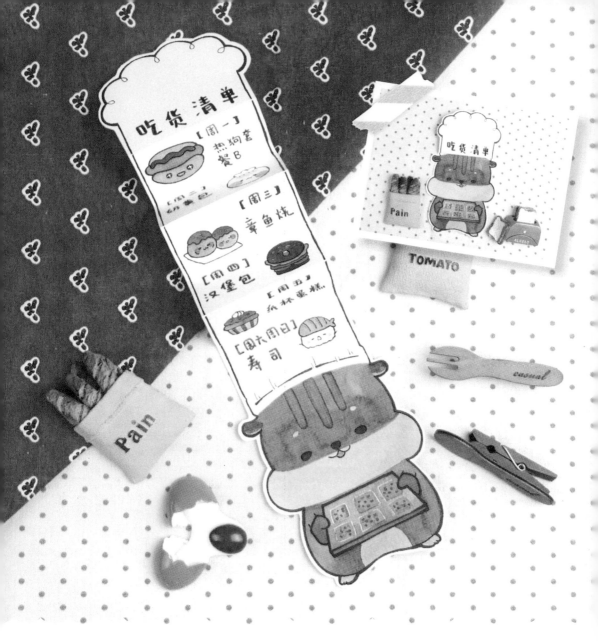

吃货清单

[周一]
热狗套餐B

[周三]
章鱼烧

[周四]
汉堡包

[周五]
水林蛋糕

[周六周日]
寿司

摺疊小機關 每次翻開可伸縮的食譜小機關，都會有種期待呢！

1. 在白紙上畫出拉長帽子的倉鼠。

2. 沿邊剪下。

3. 在帽身上畫出6等分。

4. 按照等分線將帽身反覆摺疊。

5. 疊起來就是正常的廚師倉鼠。

第三章
可愛動物合集

寵物就像我們的好夥伴，
那些體型較大的野生動物也十分可愛，
讓我們一起來認識它們吧！

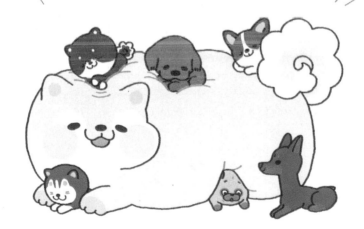

3.1 柔軟的小動物

《 我來自喵星 》

簡單幾筆就能畫出軟乎乎毛絨絨的喵星人，看到它們以後感覺自己也變得更可愛了！

白貓

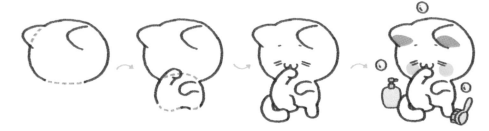

三色貓

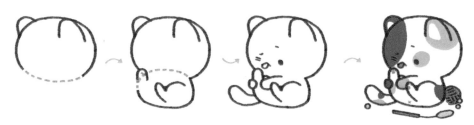

暹羅貓

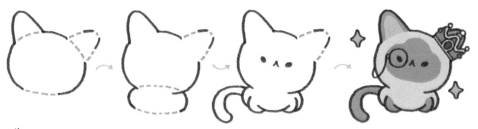

英國短毛貓

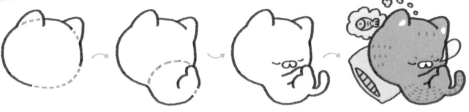

橘貓

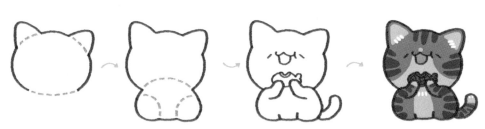

布偶貓

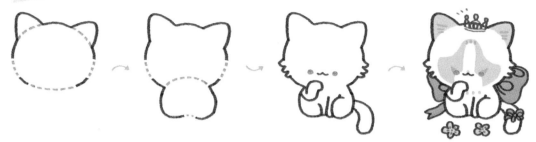

狸花貓

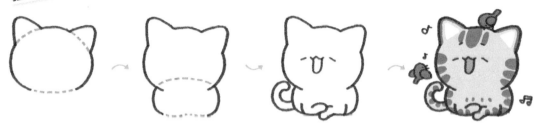

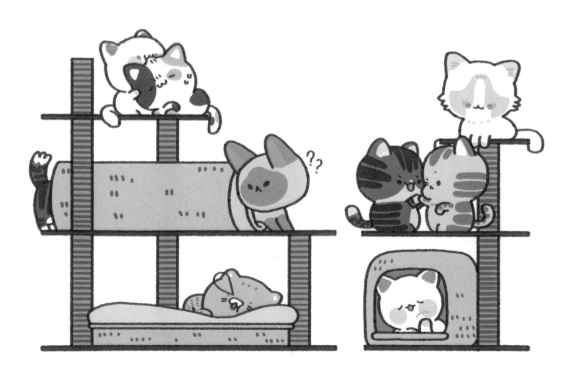

吹風

逗貓棒

閱讀

側睡

埋頭大吃

側臥

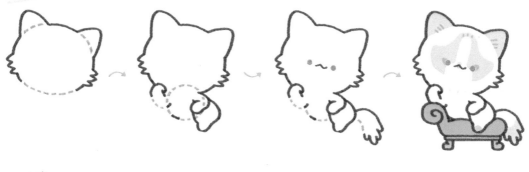

鑽紙箱

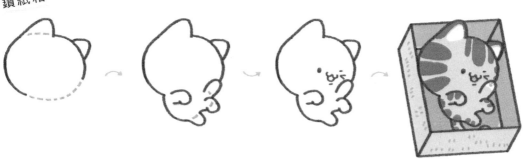

（ 我來自汪星 ） 讓這些活潑忠誠的汪星人在我們
筆下奔跑吧！

掃描看影片

秋田犬

哈士奇

柴犬

杜賓狗

黃金獵犬

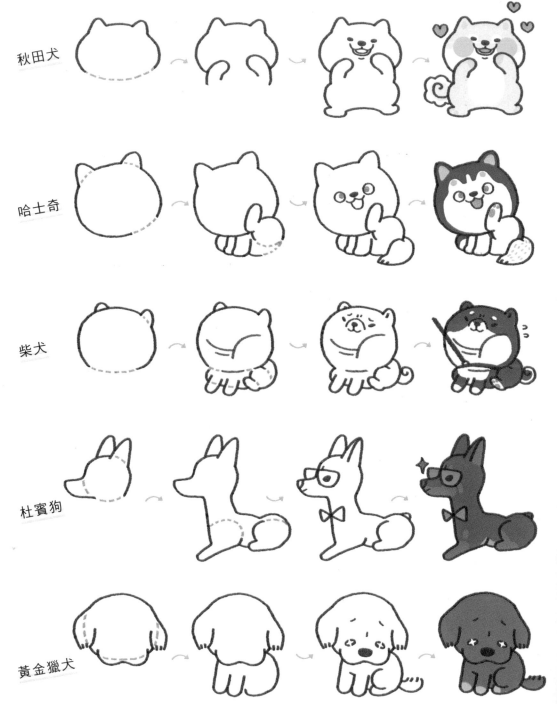

柯基犬

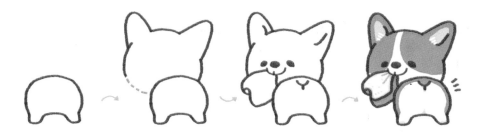

巴哥犬

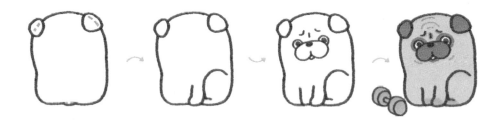

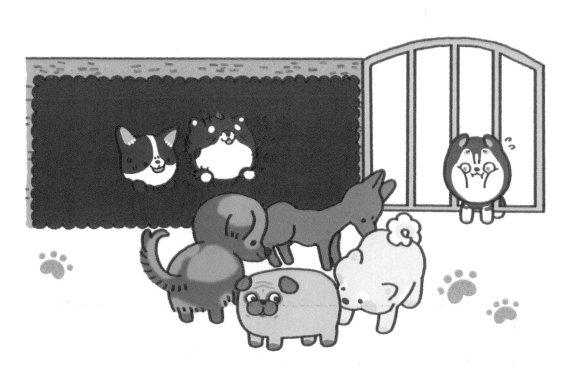

鑽紙箱

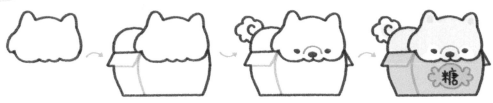

奔跑

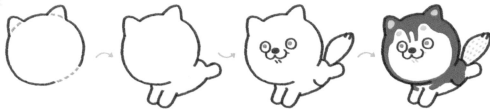

小憩

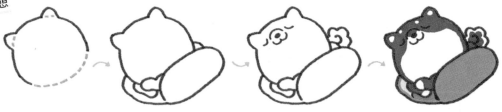

狗袋

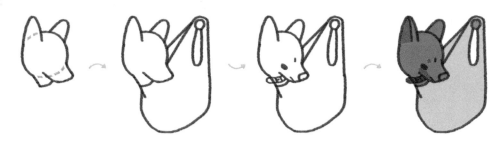

啃骨頭

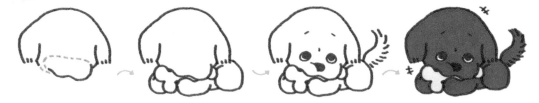

新玩具

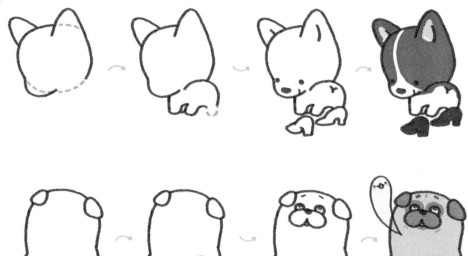

疲憊

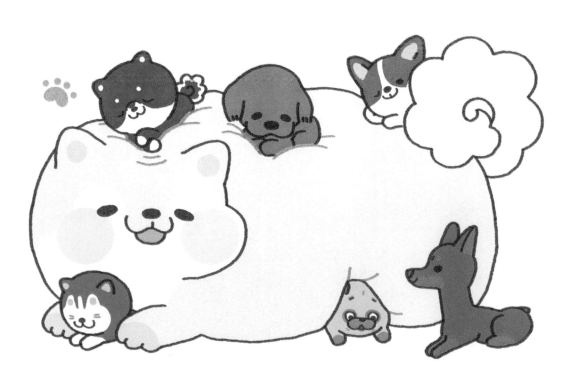

我有一雙翅膀 用心描繪，這些小可愛便會飛來
你身邊。

掃描看影片

鸚鵡

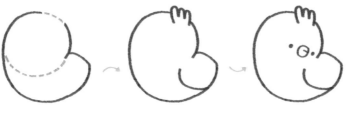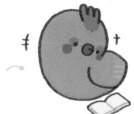

白鵝

鴨子

孔雀

鴿子

蝴蝶

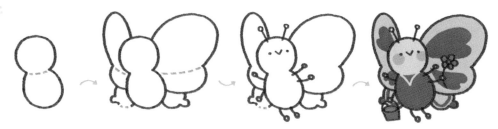

蜜蜂

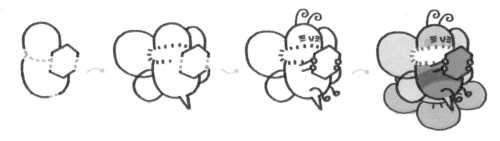

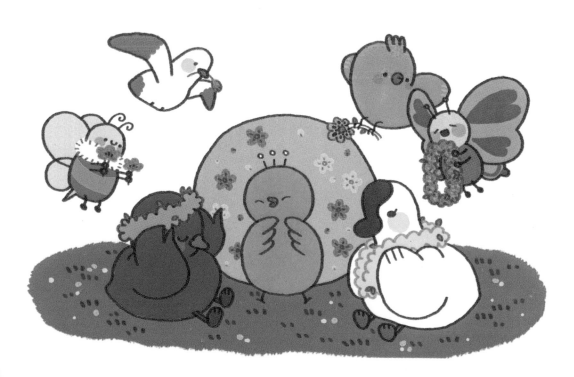

小兔子乖乖　兔兔這麼可愛，當然要畫兔兔！

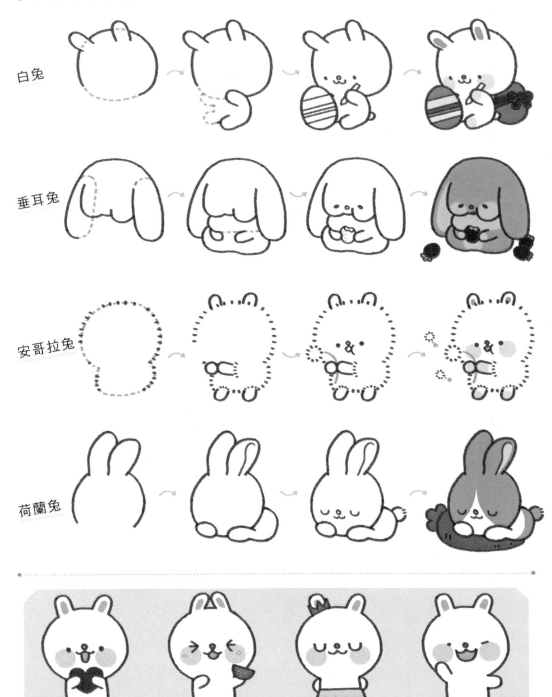

白兔

垂耳兔

安哥拉兔

荷蘭兔

倉鼠圓滾滾 毛絨絨的倉鼠又變得胖乎乎的了，是又藏了什麼好吃的嗎？

三線倉鼠

黃金倉鼠

布丁倉鼠

紫倉鼠

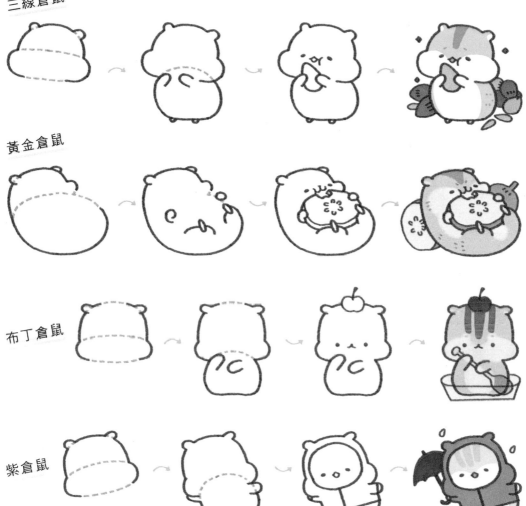

來玩捉迷藏 數到十，來看看小可愛們都躲在哪裡呢？

躲紙箱

蹭毛巾

頂著書

植物開花

偷吃

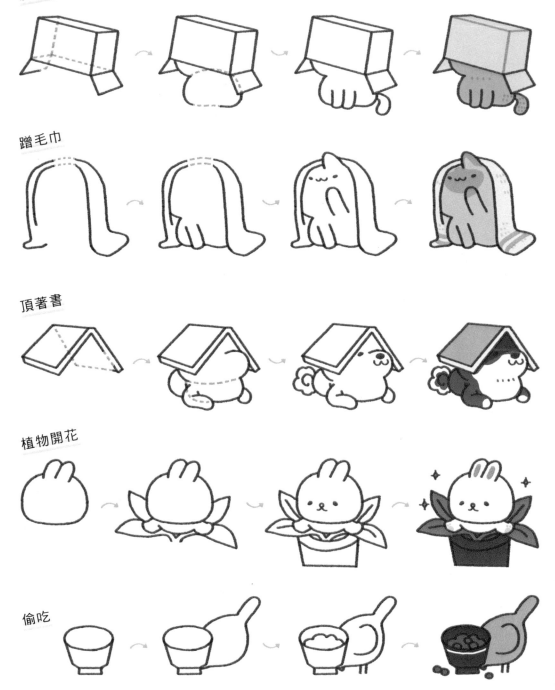

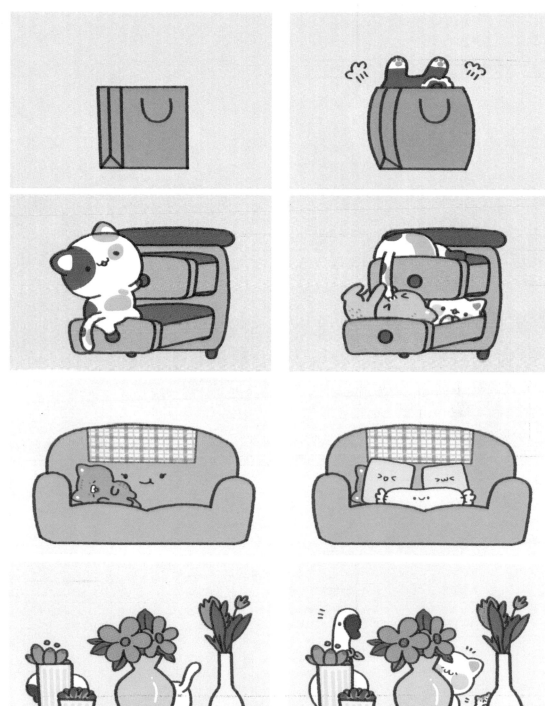

3.2 狂野大自然

【 廣闊草原 】

在遼闊草原上生活的動物們，在塗鴉本上也一樣活潑可愛。

綿羊

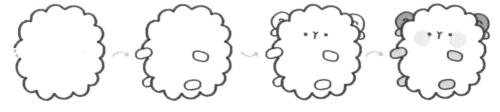

黃牛

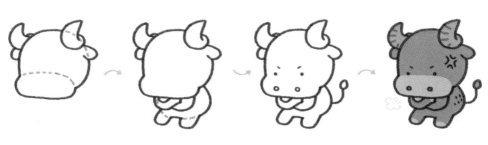

駝鹿

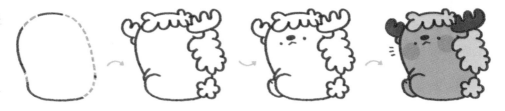

獅子

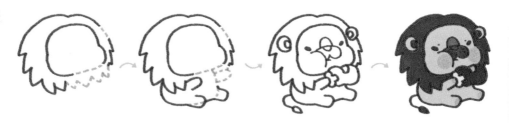

花豹

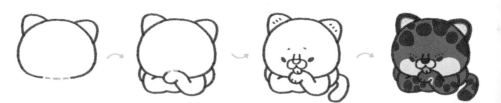

大象

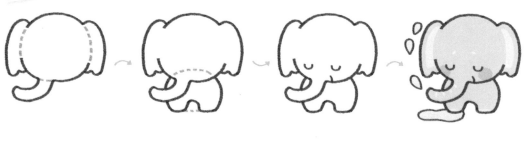

袋鼠

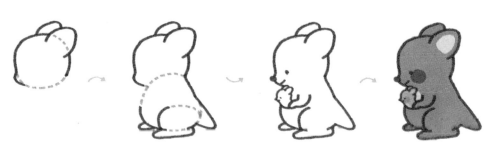

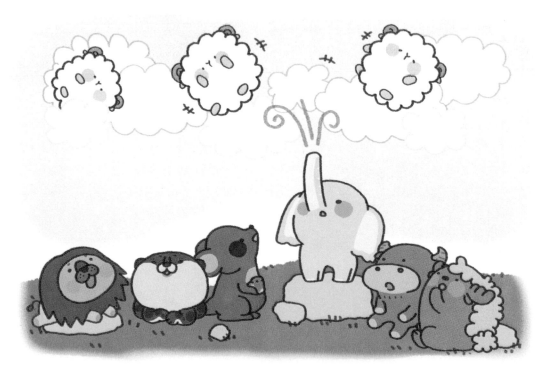

小熊貓

狐狸

梅花鹿

猴子

狼

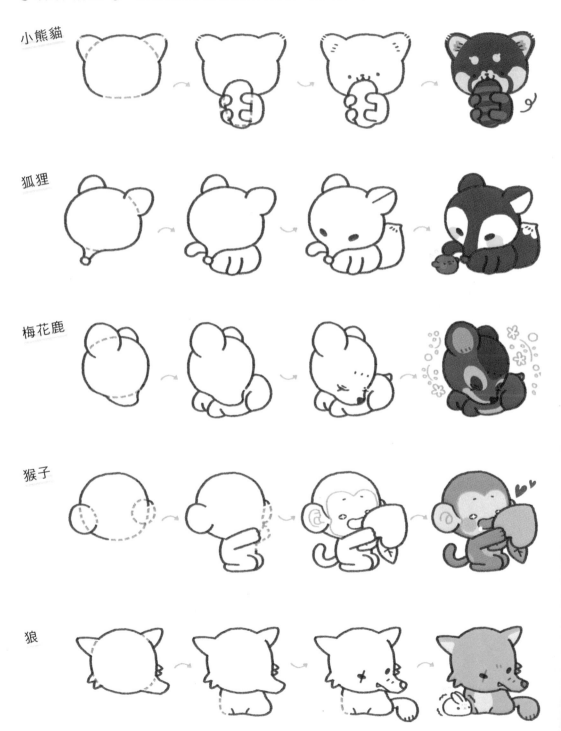

小熊

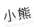

老虎

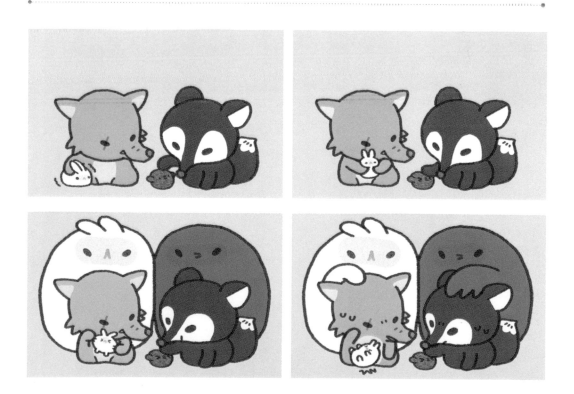

極地冰川 住在極地的小動物是什麼樣子的呢，一起畫畫看吧！

海豹

企鵝

雪狐

北極熊

《 活力海洋 》 和可愛的海洋生物一起游泳真有趣！

水母

河豚

章魚

海獺

魟魚

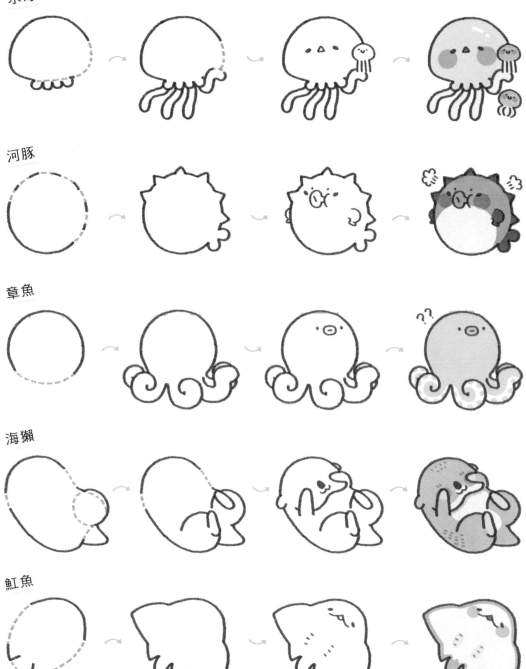

海豚

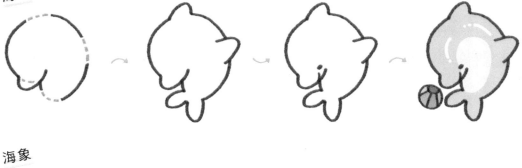

海象

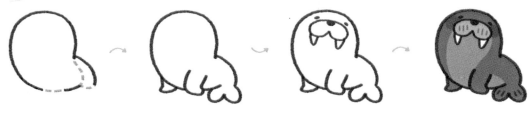

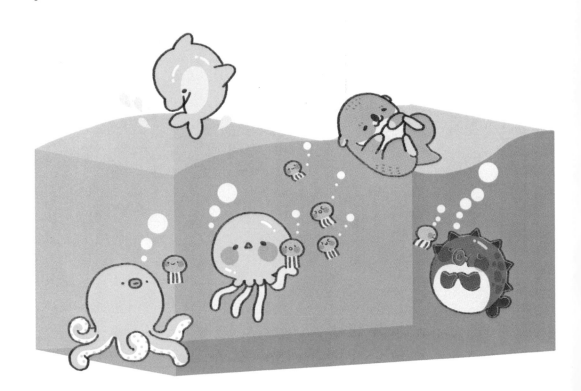

3.3

軟萌幻想錄

（ 好多小怪獸 ）

童年想像出的小怪獸是陪伴我們成長的好朋友！

噴火龍

獨眼怪

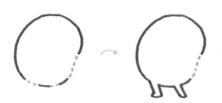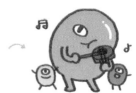

小飛狗

小惡魔

草精靈

河童

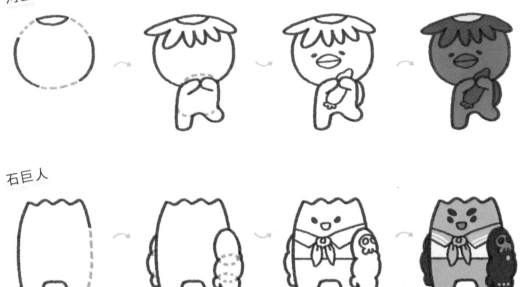

石巨人

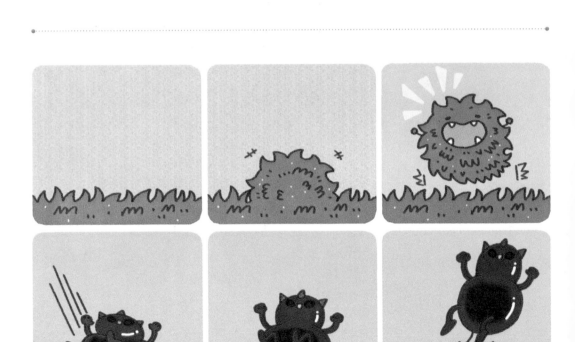

(童話精靈)　童話裡的小精靈會用什麼樣的魔法，用筆描繪一下吧！

小精靈
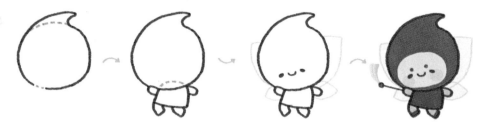

花仙子
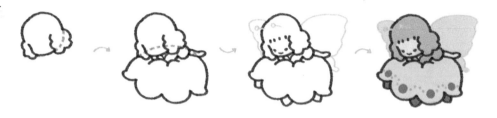

獨角獸
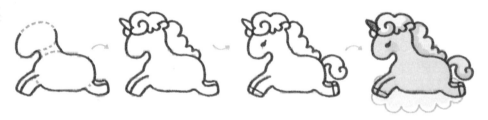

小燈神
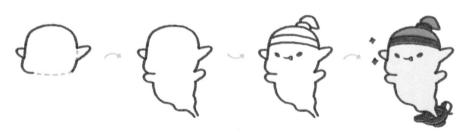

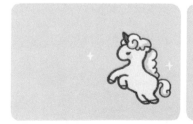
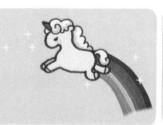
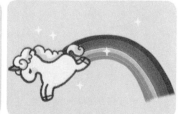

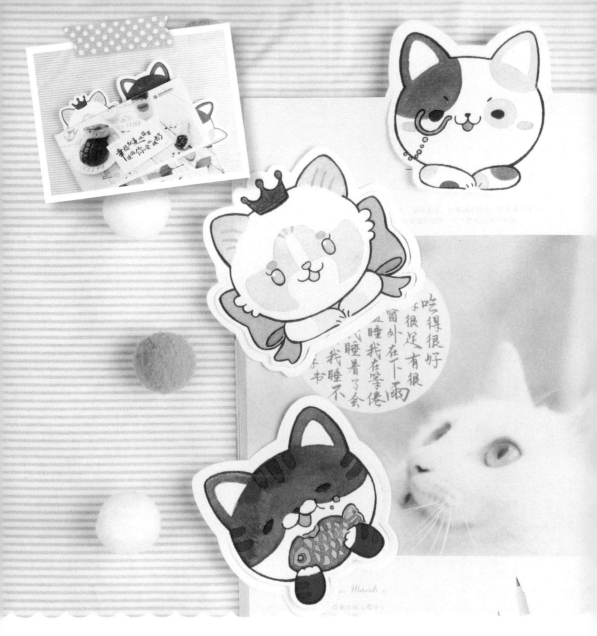

吃得很好
很足有很
窗外在下雨
睡我在掌倦
我睡着了会
睡不
不书

〈 動物書籤 〉 書本裡藏了好多小貓咪！翻開一看，原來是有趣的創意書籤！

1. 在紙上畫出貓咪的頭像。

2. 沿著貓咪的外輪廓剪出寬寬的邊緣。

3. 以貓咪的耳朵為起點，用小刀劃一個口子，並將剪刀插入沿著邊緣剪開，完成！

第四章
一切都非常可愛

漫畫世界裡的每個人都各具特色，
小動物們也非常有趣！用簡單的手法
讓它們在紙上變得活潑可愛吧！

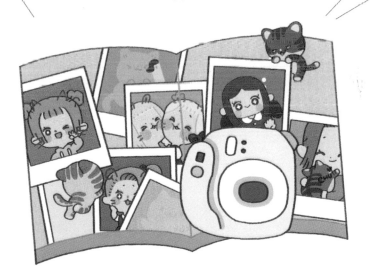

 4.1 可愛的人物

一起來拍照吧

豐富的表情是讓人物變可愛的必殺技，一起來看看吧！

掃描看影片

笑嘻嘻

 → → →

好生氣

 → → →

淚汪汪

 → → →

兩眼閃光

 → → →

無語

 → → →

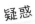

疑惑

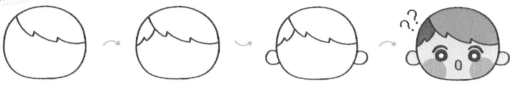

耍帥

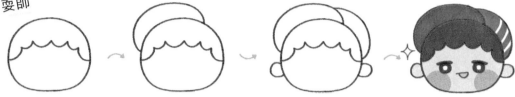

陶醉

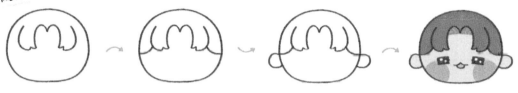

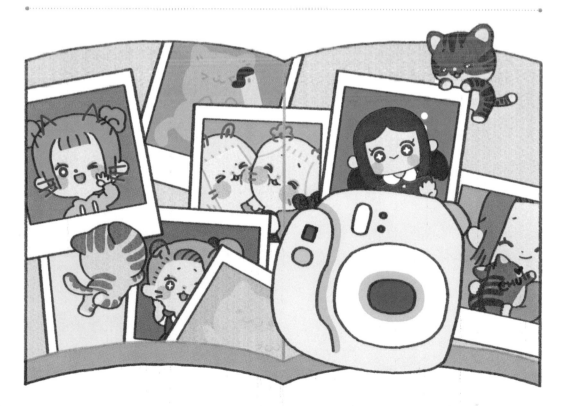

⟨ 一起打球 ⟩ 在運動場上揮灑汗水和自信的人最可愛！

踢足球

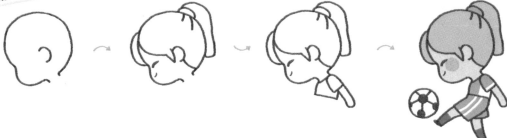

打籃球

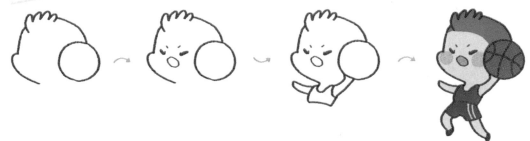

打桌球

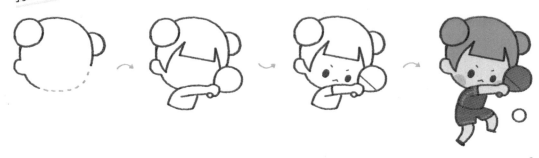

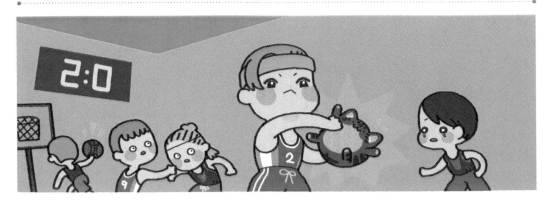

〔 我們去游泳 〕 帶著鴨子泳圈和彩色沙灘球去游泳吧！

鴨子泳圈

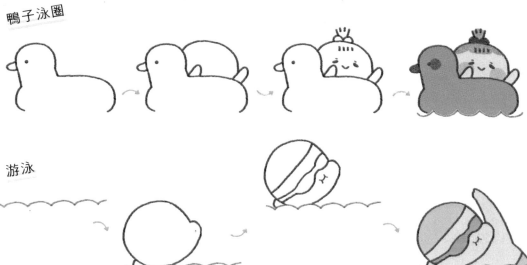

游泳

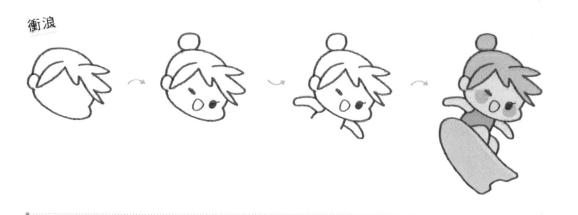

衝浪

野餐時光 這樣的好天氣，就適合帶著便當去小山坡樹蔭下野餐！

穿上裙子

拿著包包

注意防曬

準備美食

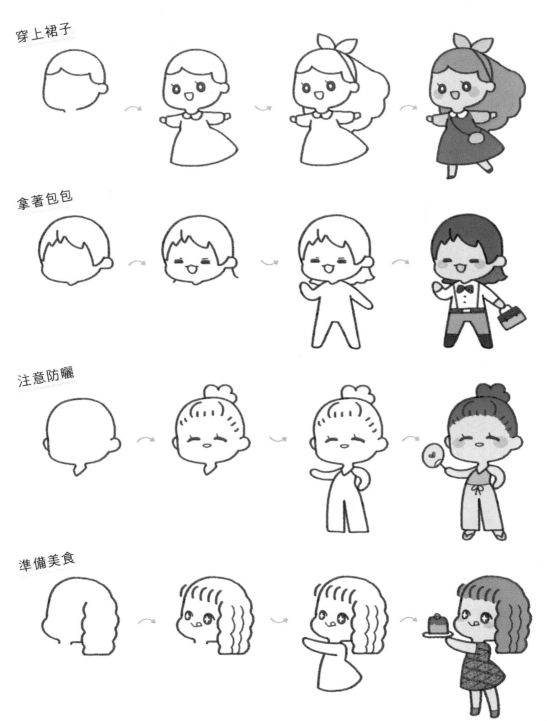

聚餐

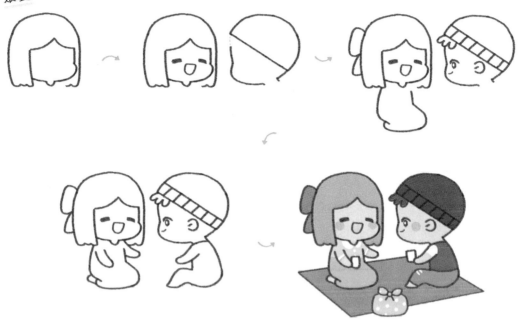

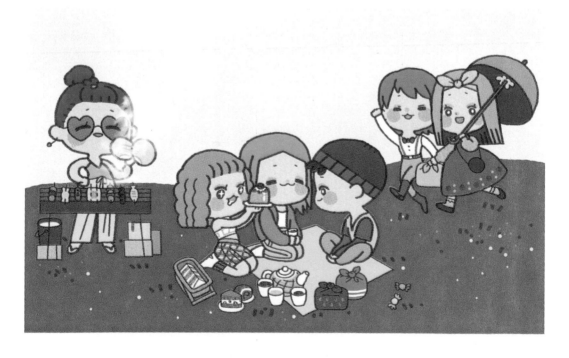

4.2 好看的衣服

護士

空姐

送餐員

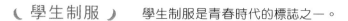

學生制服 學生制服是青春時代的標誌之一。

運動服

日式制服

歐美制服

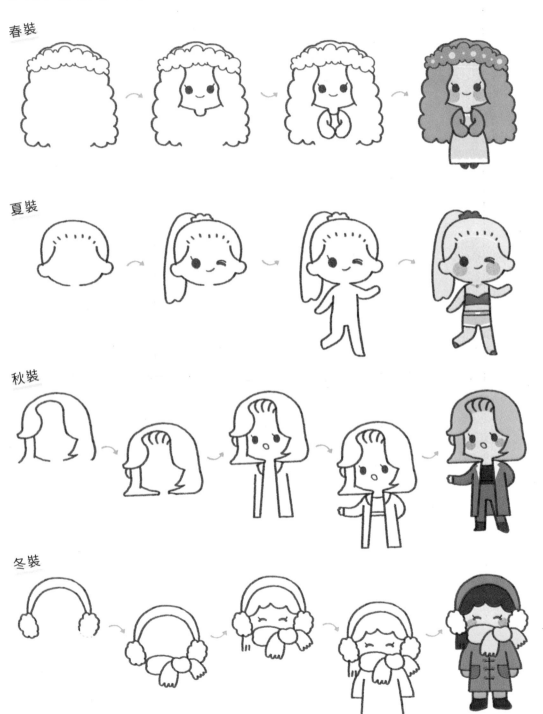

四季穿搭 春夏秋冬四個季節，每天都是小仙女！

春裝

夏裝

秋裝

冬裝

《 展現自我 》 獨特的風格散發個人獨特的魅力!

韓服

蘿莉風

哥德風

法式復古

森林系

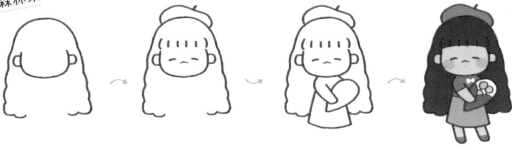

嘻哈

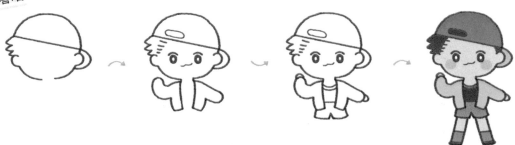

4.3 熱鬧的聚會

〔 生日派對 〕
送出精心準備的禮物，大聲說一句生日快樂。

許願

分蛋糕

拆禮物

化裝舞會　神秘的面具，華麗的禮服，讓你猜猜我是誰？

舞會面具

玩偶服裝

可愛頭飾

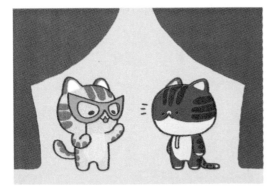

魔法世界 想知道變可愛的咒語嗎,湊耳過來。

老巫師

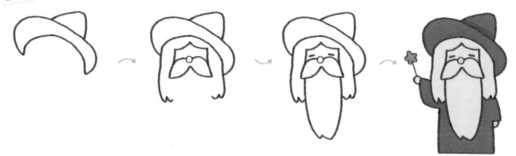

魔藥師

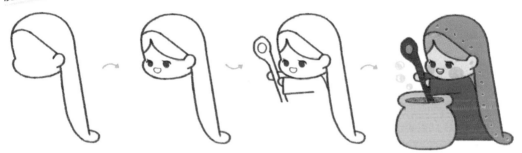

魔法兔子

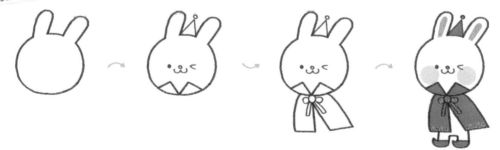

飛天小貓

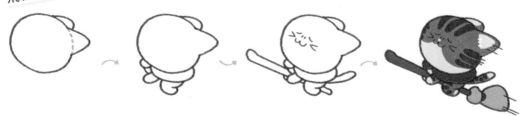

魔法對決

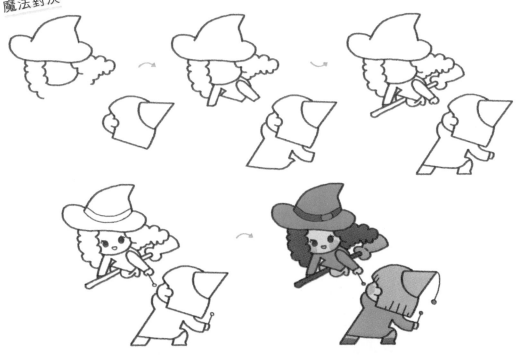

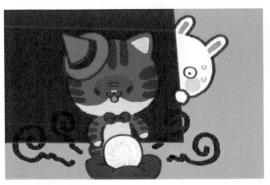

【 睡衣派對 】　雖然已經換上了舒適的睡衣，還是捨不得今晚就這麼結束。

小熊睡衣

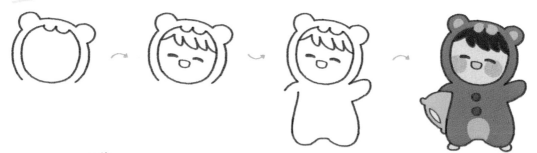

趴在球上睡著啦

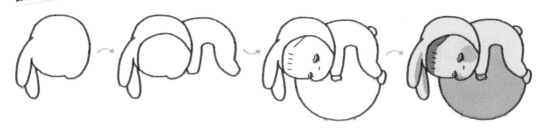

睡不醒的兔子

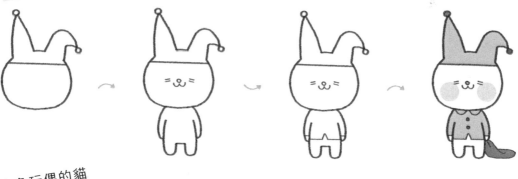

抱魚玩偶的貓

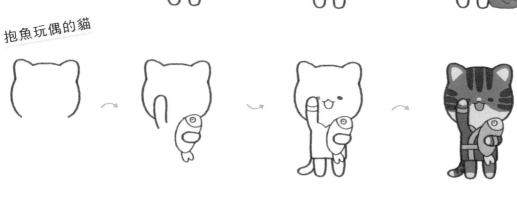

枕頭大戰

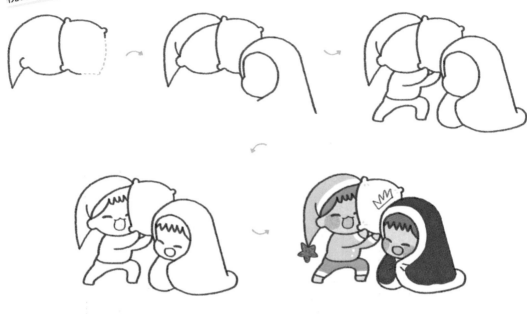

4.4 浪漫童話

〔 灰姑娘 〕

華麗的衣服和夢幻的水晶鞋，千萬不要忘記
十二點的時間喔！

灰姑娘

仙女教母

 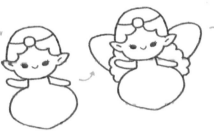

南瓜馬車

 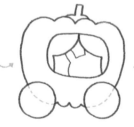

胡桃鉗王子

不用害怕，你的身邊有一位勇敢的胡桃鉗王子一直保護著你！

胡桃鉗國王

胡桃鉗士兵

老鼠國王

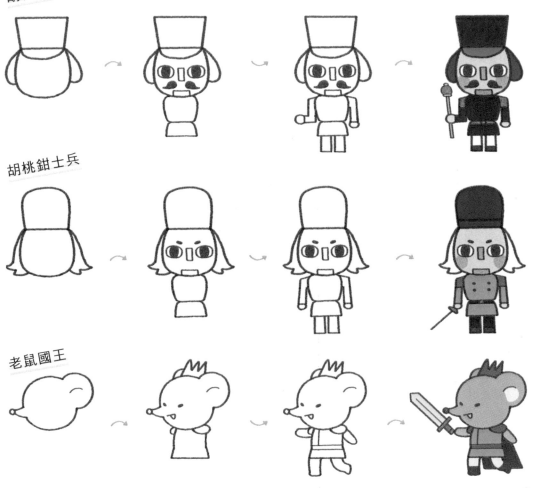

【 小紅帽 】 帶著好吃的點心和甜美的葡萄酒去看外婆，路上要小心大野狼哦！

小紅帽

大野狼

野狼扮奶奶

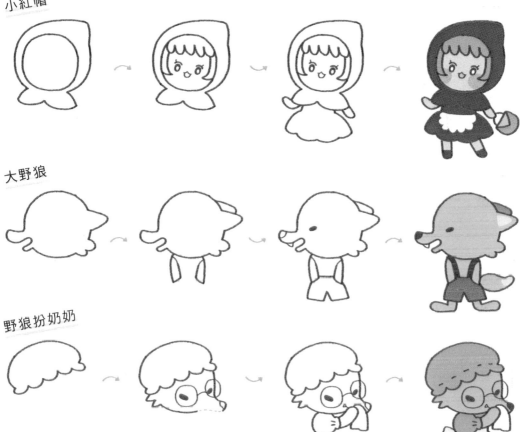

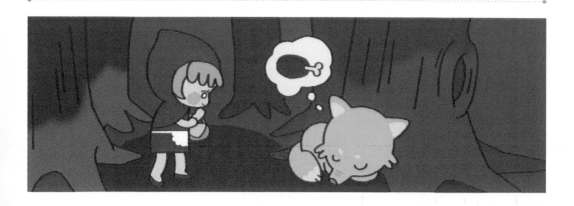

綠野仙蹤 歷經冒險之後才發現，美好的願望都是靠自己實現的！

桃樂絲

稻草人

機器人

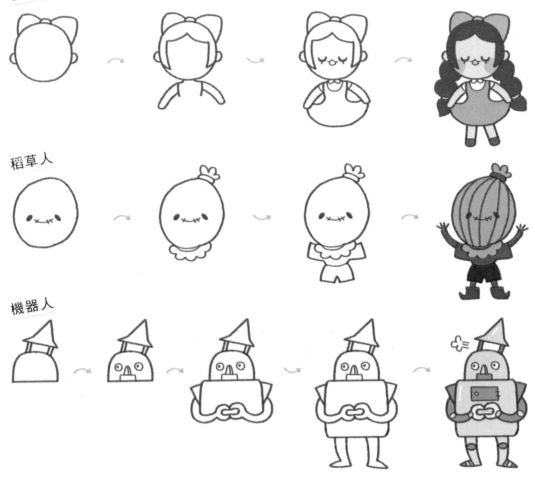

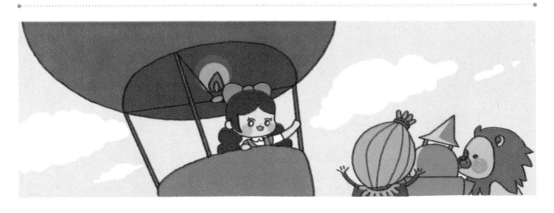

愛麗絲夢遊仙境 神秘夢幻的仙境也許就是我們眼前的這個兔子洞呢。

愛麗絲

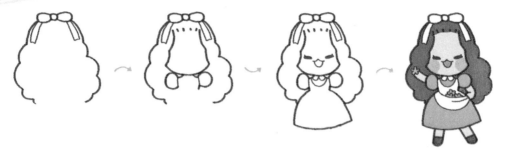

紅心皇后

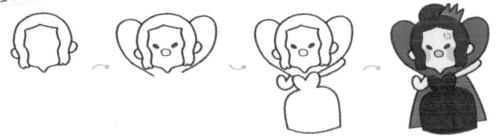

兔子先生

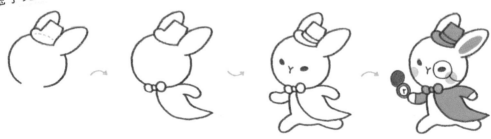

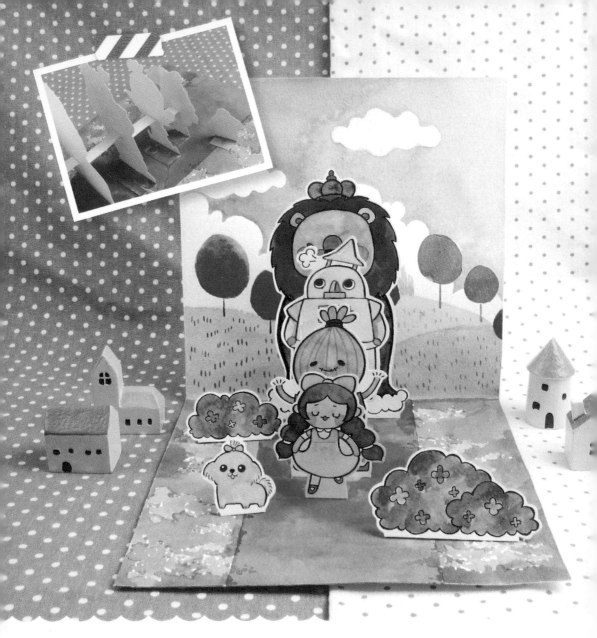

⟨ 立體卡片 ⟩ 依靠小機關的串聯作用，你也能做出精美的立體卡片！

1. 畫出不同身高的形象。

2. 裁剪時底部預留一段距離。

3. 準備幾條折成"凹"字形的紙條。

4. 用紙條和膠水將人物粘連在一起。

5. 最後將串聯的人物黏在卡紙上，完成。

第五章
萌萌的字體與邊框

把文字與可愛的簡筆畫結合在一起，
傳達出你心底的聲音，再加上多樣的邊框，
感覺非常可愛，不是嗎？

Congratulations

可愛的文字

〔 中文合集 〕
把溫暖又簡單的短語轉變為可愛的圖畫與
文字，十分實用。

日常用語

英文合集 在簡筆畫的世界裡，英文也可以變得很有創意！

日常用語

祝福語

5.2 實用的邊框

【 簡單邊框 】
簡單可愛的物品排列起來就可以變成有趣漂亮的邊框哦！

植物邊框

食物邊框

動物邊框

環形邊框

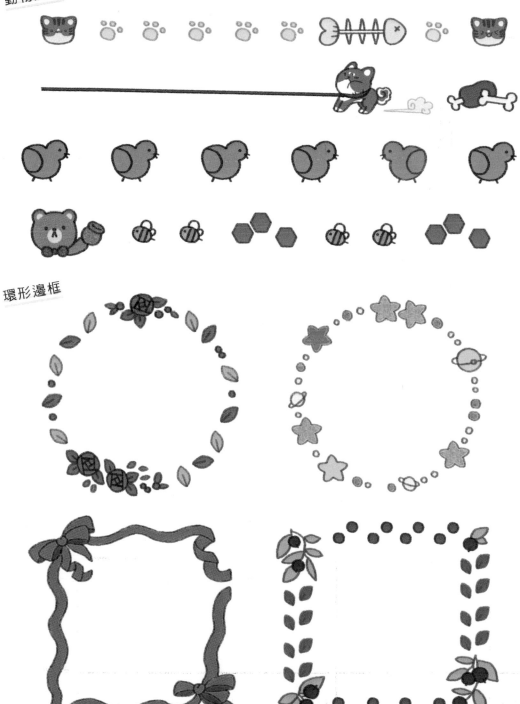

創意邊框 邊框不僅僅包含花邊，留白的簡筆畫也可以作為可愛的邊框！

便利貼邊框

動物邊框

水果邊框

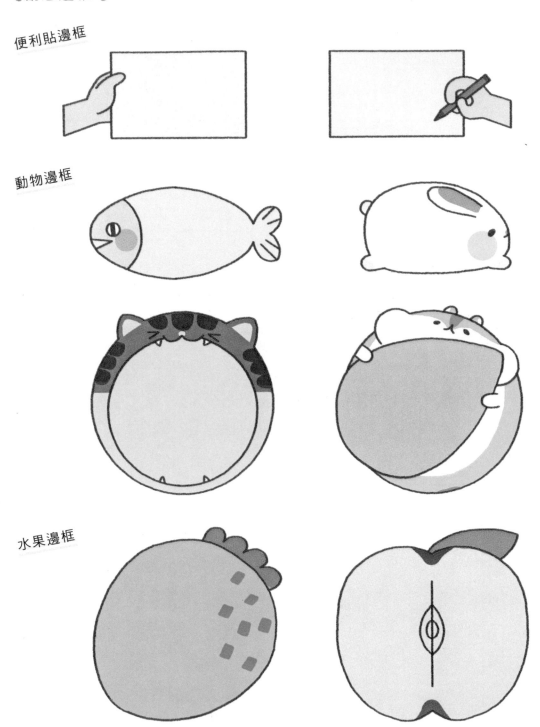

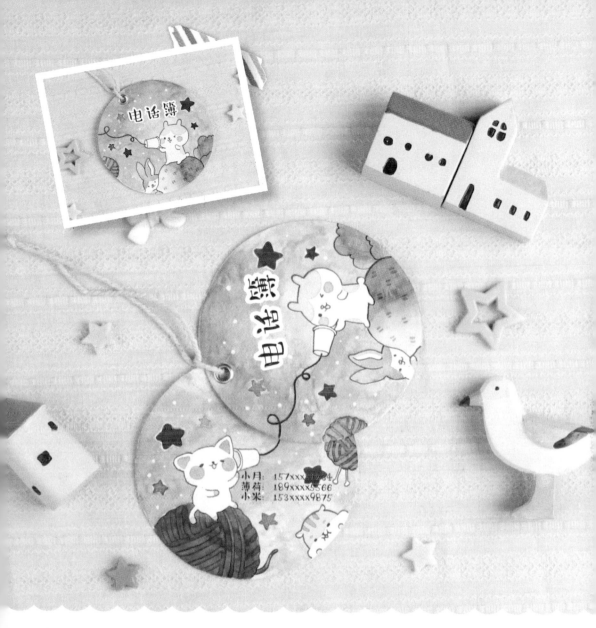

电话簿 ★

电话簿

小月： 157xxxx1234
薄荷： 189xxxx5566
小米： 153xxxx9875

（ 旋轉電話簿 ） 將圓形旋轉到一定的角度，就能組成一張完整的圖畫！

1. 用打孔器在圓形紙片上打好孔。如果沒有打孔器，也可以用針線將圓形紙片串在一起。

2. 將兩個圓旋轉到一定的角度，畫出關聯的圖案。

3. 最後用麻繩裝飾。

附 錄

更多看完就會畫的可愛素材，
快來給它們塗上顏色吧！

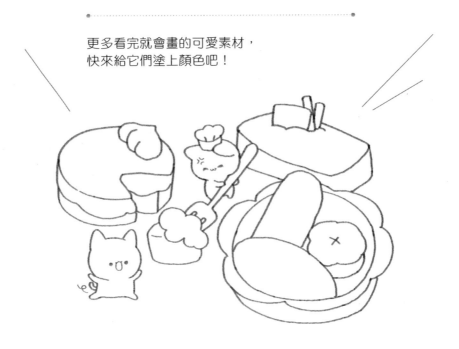

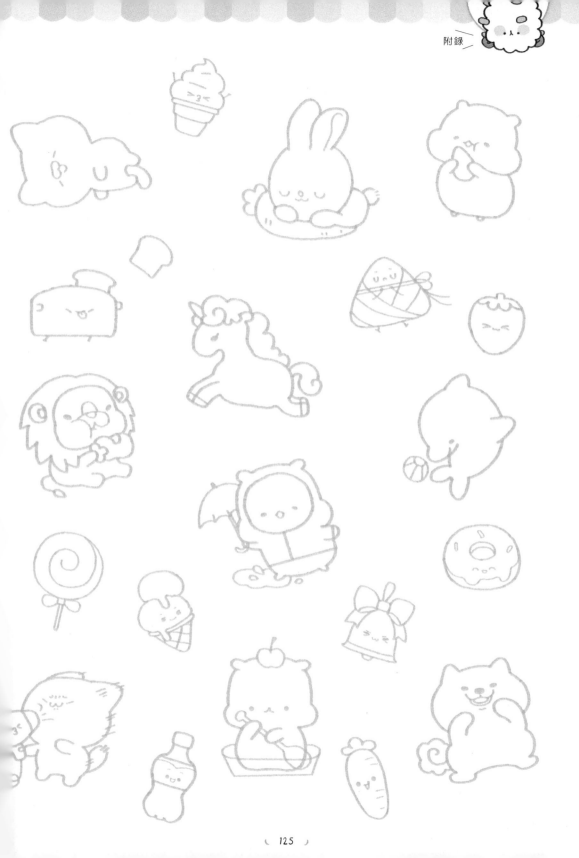

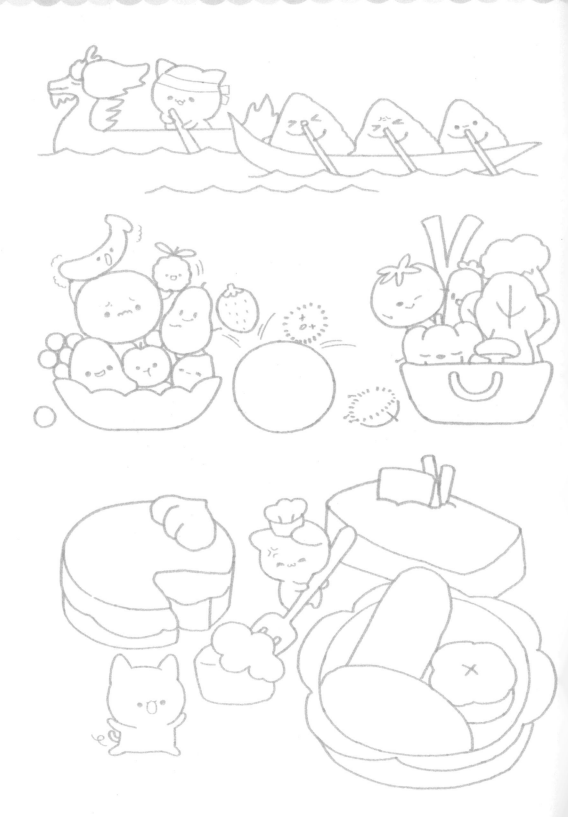

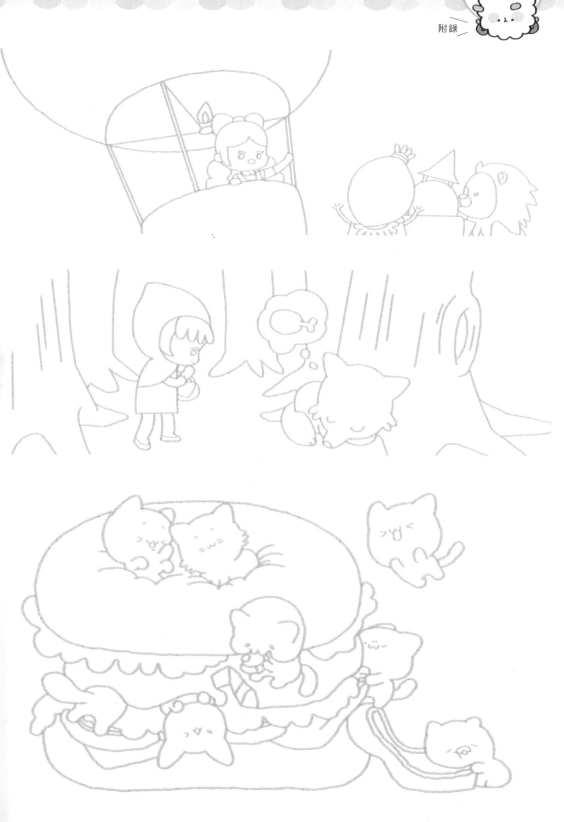

我的可愛塗鴉超能力：隨手一畫就萌翻你！

作　　　者：飛樂鳥工作室
企劃編輯：王建賀
文字編輯：江雅鈴
設計裝幀：張寶莉
發　行　人：廖文良

發　行　所：碁峰資訊股份有限公司
地　　　址：台北市南港區三重路 66 號 7 樓之 6
電　　　話：(02)2788-2408
傳　　　真：(02)8192-4433
網　　　站：www.gotop.com.tw
書　　　號：ACU079900
版　　　次：2019 年 07 月初版
　　　　　　2022 年 08 月初版十一刷
建議售價：NT$250

國家圖書館出版品預行編目資料

我的可愛塗鴉超能力：隨手一畫就萌翻你！/ 飛樂鳥工作室原著.
　-- 初版. -- 臺北市：碁峰資訊, 2019.07
　　面；　公分
　ISBN 978-986-502-227-3(平裝)
　1.插畫　2.繪畫技法
947.45　　　　　　　　　　　　　　　　　　108011742

讀者服務

- 感謝您購買碁峰圖書，如果您對本書的內容或表達上有不清楚的地方或其他建議，請至碁峰網站：「聯絡我們」\「圖書問題」留下您所購買之書籍及問題。(請註明購買書籍之書號及書名，以及問題頁數，以便能儘快為您處理) http://www.gotop.com.tw

- 售後服務僅限書籍本身內容，若是軟、硬體問題，請您直接與軟體廠商聯絡。

- 若於購買書籍後發現有破損、缺頁、裝訂錯誤之問題，請直接將書寄回更換，並註明您的姓名、連絡電話及地址，將有專人與您連絡補寄商品。